U0111276

香港照相冊
1950's-1970's

邱良主編

責任編輯　梁志和
封面設計　陳曦成
協　　力　張俊峰

系　　列　香港經典系列
書　　名　香港照相冊 1950's-1970's
編　　著　邱　良
出版發行　三聯書店（香港）有限公司
　　　　　香港北角英皇道 499 號北角工業大廈 20 樓
　　　　　Joint Publishing（H.K.）Co., Ltd.
　　　　　20/F., North Point Industrial Building,
　　　　　499 King's Road, North Point, Hong Kong
發　　行　香港聯合書刊物流有限公司
　　　　　香港新界大埔汀麗路 36 號 3 字樓
印　　刷　中華商務彩色印刷有限公司
　　　　　香港新界大埔汀麗路 36 號 14 字樓
版　　次　2012 年 8 月香港第一版第一次印刷
規　　格　大 32 開（140×200mm）152 面
國際書號　ISBN 978-962-04-3277-4
　　　　　©2012 Joint Publishing（H.K.）Co., Ltd.
　　　　　Published in Hong Kong

本書中收入邱良先生及其他攝影家的作品，因初版年代已遠，本次再版無法與所有當時的攝影作品提供者取得
聯繫。敬請作者本人或著作權繼承人聯絡本社，以便支付作品稿酬。

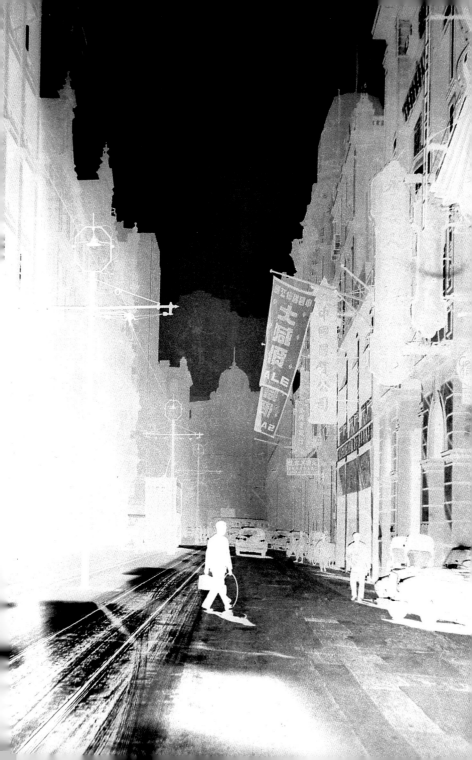

編者語

近三十年來，筆者一直在香港生活，工作都與攝影有關，足迹也遍及港九每個角落，故累積了不少香港風貌的底片。去年三聯書店邀約出版一本有關昔日香港的影集，為使影集內容更充實、精彩，便嘗試集眾之力，聯絡一些相識多年的香港攝影家，徵求作品。幸不辱命，喜獲顏震東、鍾文略、劉淇、劉冠騰、茹德五位資深攝影家交來難得一見的珍藏原作。如今結集成冊，公諸同好。

本照片冊主要表現五十至七十年代初香港的都市面貌，分別以昔日街道、城市符號、日常生活、盛大節日和都市發展五個主題展開。欣賞角度着重於攝影作品的寫實性及時代感覺為主，光色結構為輔。冊中一景一物概括地反映香港經濟起飛期間的生活變奏，藉着紀實攝影的特有功能和攝影家的敏銳觸角，我們有機會在細意回味生活光影之餘，同時可以追尋那段曾經一起走過而又刻骨銘心的歷程。

五十年代後期，香港業餘攝影日漸流行，除了假日到公園拍攝家庭生活照以外，港九新界的山光水色、田園風貌，更是一般影友所追求的沙龍美景。尤其是沙田晨霧、大埔漁潮、香港仔黃昏帆影等攝影題材，畫意十足，地方色彩濃厚，拍成的作品廣獲世界沙龍影展的垂青。香港的"沙龍皇國"美譽正是由來於此，對當年香港的形象推廣，助力不少。影響所及，一般影友對市區面貌的寫實攝影題材，反而興趣不大。近二、三十年來，香港城市發展迅速，居住環境不斷變遷，有歷史價值的建築物逐漸消失，保留下來而質素較佳的都市影像底片，越變得珍貴。

傳統文化、歷史是社會發展的根源，沒有昨天的努力，何來今天的成果？科技發展一日千里，虛構的電子影像層出不窮，然而總是難以取代一幀實實在在從生活拍回來的照片。在這個新舊交錯的年代，大家都在追尋本土文化藝術的根源，但願本照相冊也能有一點貢獻。

謝謝吳昊先生為本影集作序。

（本文由本書主編邱良撰於 1996 年初版時）

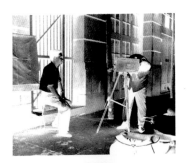

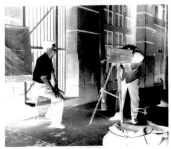

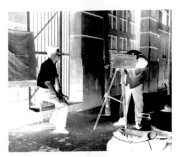

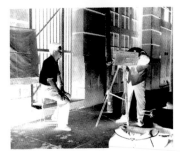

黑白照相簿（代序）

吳昊

五、六十年代，香港的黃金歲月，離我們已遠，但在依稀的記憶中，它總是美麗的、淡泊的、褐色的，那魅力就像一本黑白照相簿……

◆◇◆

"出街玩吧，"媽媽每天都會說："給你一毫子，晚飯才回來！"

那年代住屋環境惡劣，一樓十四伙，人煙稠密，孩子們唯有到街上去塑造自己的空間了。我們在騎樓底的行人通道上捉迷藏、跳繩、拍公仔紙、打波子等，阻塞去路，碰撞着大人，更換來喝罵。豈有此理，一於闖蕩江湖，尋寶去吧。

街頭巷尾都是"寶藏"的，如士多店汽水櫃遺棄的"荷蘭水蓋"隨手可拾，只要加注想像力，可以將"荷蘭水蓋"製成很多種玩具的。街上最刺激當然是店舖開張，幾十尺長的爆竹串自天台吊到地面來，"劈劈啪啪"，煙霧瀰漫，遍地落紅，而濃煙甫散，街童爭奪未爆的爆竹，再拿去空地燃點，其樂無窮。

◆◇◆

那年頭汽車不多，街道較為安全，因此變成了頑童的遊樂場，而馬路中心的交通指揮亭就是魔術表演台，只見套着兩隻白衣袖的交通警神氣十足，把汽車呼之則來，揮之則去，還可以一揚手，汽車立刻着魔，全部停頓，他兩隻神仙袖呼風喚雨，真棒呀。

一天的大清早，不知是誰的鬼主意，總之我們偷偷爬上指揮亭看世界，但見晨風吹動地上的破報紙，"索索"的刮着柏油道……

未幾，一輛汽車疾馳而至，站在指揮亭上的我們揮手唸咒：「太上老君，急急如律令，停止！」

駕車者破口大罵：「小鬼頭作死了！」

豈料一分神，汽車衝上行人道，撞着堅硬無比的大郵筒。

不得了，闖禍，快點逃跑。後來歸納原因，認為法術失靈，皆因沒具備交通警察叔叔的兩隻白衣袖。

那時的大馬路（香港是皇后大道，九龍是彌敦道），也是我們重要的社教場地，例如英國皇室訪港或加冕、壽辰之類慶典，海陸空軍大演習，街上舞龍舞獅，花車遊行，小學放假一天，學生們被調遣到大馬路旁搖旗吶喊，夾道歡呼，於是我們自小學懂這彈丸之地是屬於英女皇的。

有些時候大馬路一截地段突然被封鎖，不知從何處流竄一群人到來，而那邊廂防暴隊一字排開，嚴陣以待，有人擲石，殺聲震天，警民打成一片，場面悲壯，身邊的大人會向你解說：「又是防暴演習！」而自從一九五六年之後，暴亂的陰影總是籠罩着香港人。為甚麼會暴動？這是最艱澀的社會課題。

那一毫子，媽媽剛才給你的，伴你闖天涯的那一毫子又怎樣了？

一毫子等如兩個「斗零」（五仙）。五十年代可以說是一個「斗零」食家的世界，街頭的小販和食檔全都「斗零」有交易。一球捲得密密的「棉花糖」固然使你着迷，但是一塊厚厚的「砵仔糕」恐怕會更實惠，還有那些麥芽糖夾餅乾、「大菜糕」和那味道奇異的「和味龍」（龍虱）及「桂花蟬」等，更遑論豬皮、牛雜、魚蛋了。不過，無論抉擇如何，小孩子們好懂得精打細算：「給我斗零，這個毫子有找！」

而零食小販為了奪得這斗零，會大傷腦筋，設計各種有趣的玩意。例如往布袋裡抽獎牌，或撥幸運輪等，在簡單乏味的買賣關係上加插了新奇刺激的橋段，和給予孩子們意外的驚喜。

這是"一毫大過天"的年代,你有一毫子可以在大牌檔吃白粥油條或淨麵一碗,勉強夠一頓中餐;你有一毫子可以坐在公仔書檔看一個下午的連環圖;你有一毫子可以蕩進電影院裡看五點半公餘場。

♦◇♦───────────

公餘場,可以看到褪色的荷里活舊片,尤其那些西部片、科幻片、古裝動作片,使你生活在偉大的夢想之中,就打這時候始,我熱愛電影,更不會放過任何看電影的機會,那時候青年會每月都舉辦"街坊電影欣賞晚會",免費入場。還有,小學每逢大節日都會在操場上放映露天電影,鬧哄哄的……

聲光伴我心。

♦◇♦───────────

其實,看完公餘場,一天的高潮已過,唯有拖着疲憊的小身軀回家,屈在一樓十四伙的空間裡吃晚飯,空氣悶得使人窒息,爸爸抱怨香港搵食艱難,不知何時有好日子過,媽媽樂天知命,撥着葵扇對孩子們說:"托張帆布床到街上,睡在騎樓底吧!"

如今,我再記不起騎樓底下的夢是甚麼色彩,大概像黑白相簿居多了。

(本文撰於本書 1996 年初版時)

♦◇ 本文作者曾任香港浸會大學傳理學院電影
電視系講師、系主任,2009 年退休,致
力於香港歷史、文化研究。著作有《香港
電影民族學》、《香港俗文化語言》等。

目錄

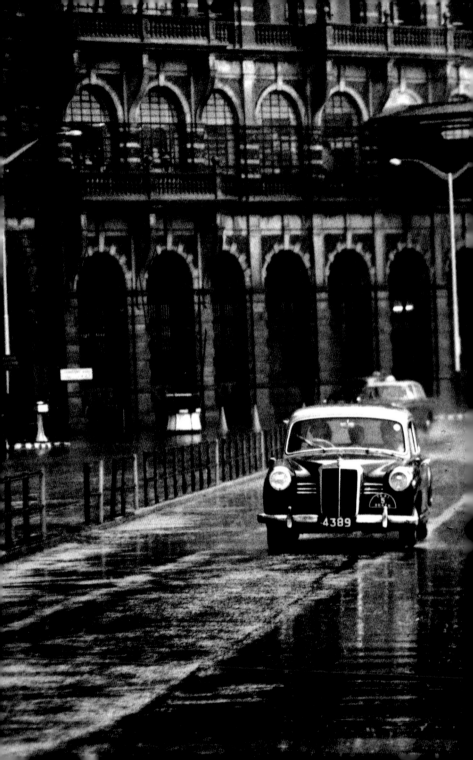

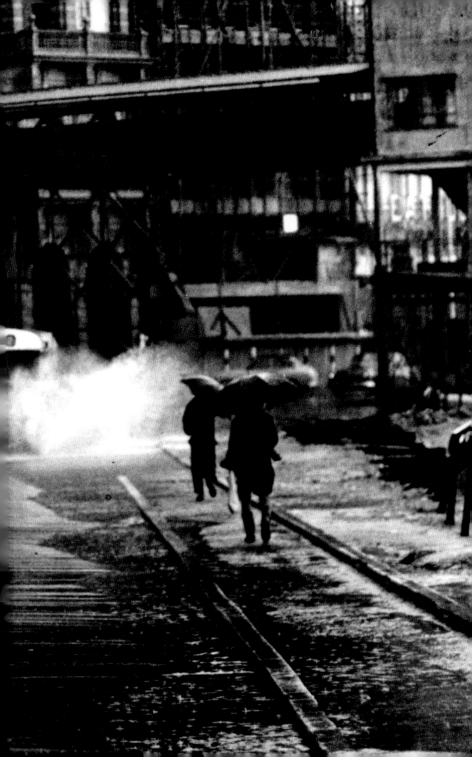

01/

街道故事

干諾道中（1955）

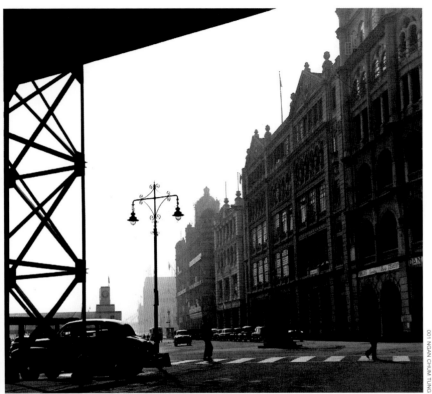

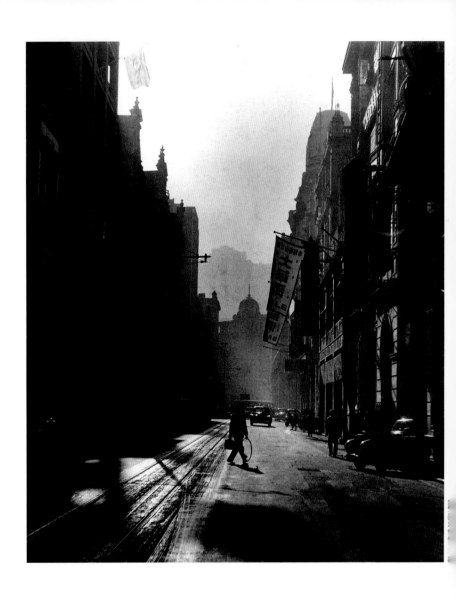

德輔道中（1956）

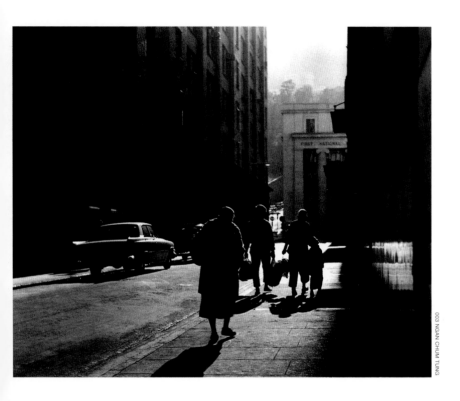

雪廠街（1958）

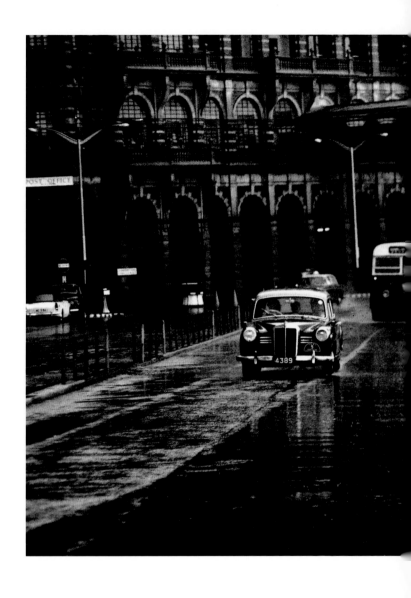

干諾道中（1964）

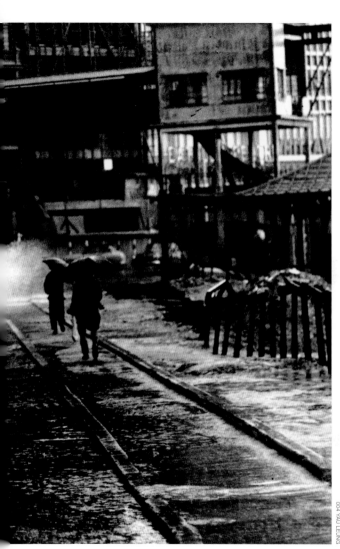

004 YAU LEUNG

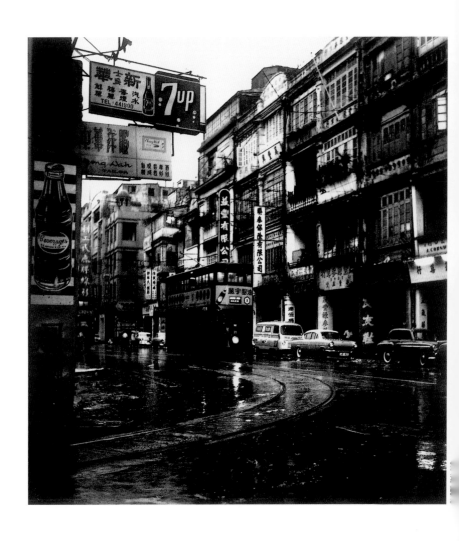

德輔道中（1964）

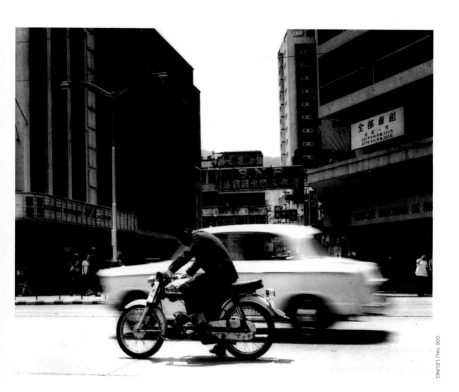

銅鑼灣怡和街（1964）

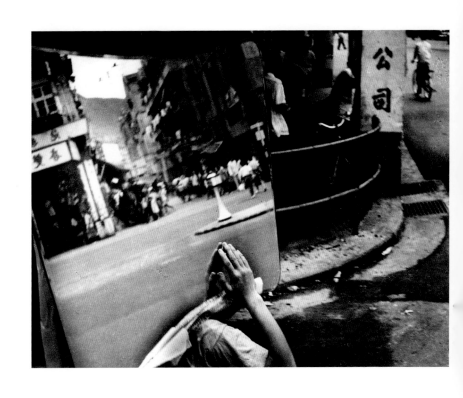

灣仔莊士敦道（1959）

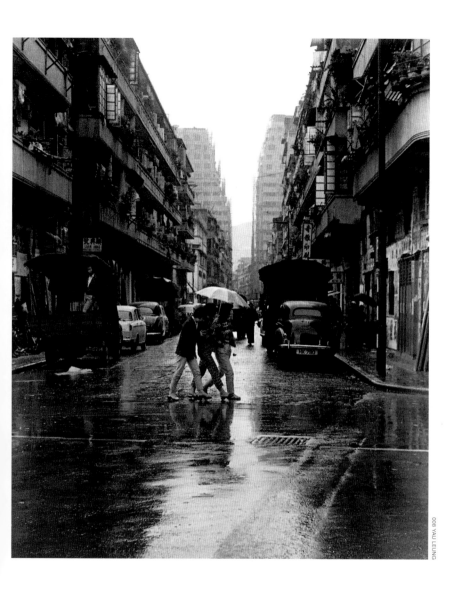

灣仔謝斐道（1962）

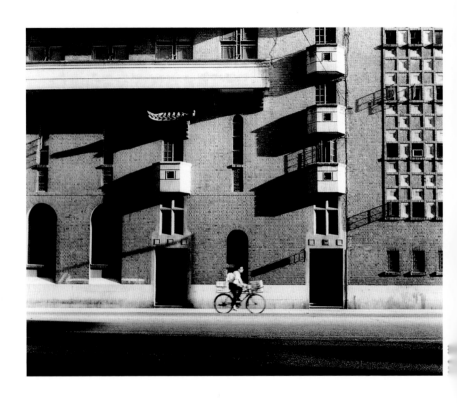

灣仔軒尼詩道（1961）

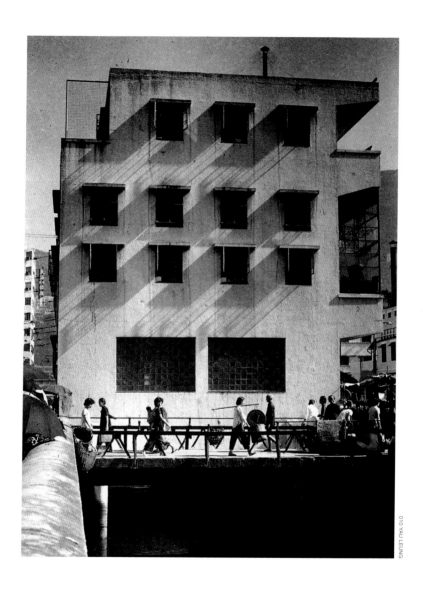

010 YAU LEUNG

灣仔堅拿道（1962）

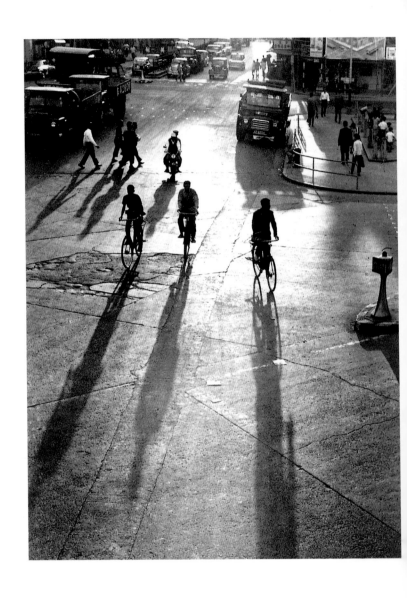

九龍荔枝角道（1963）

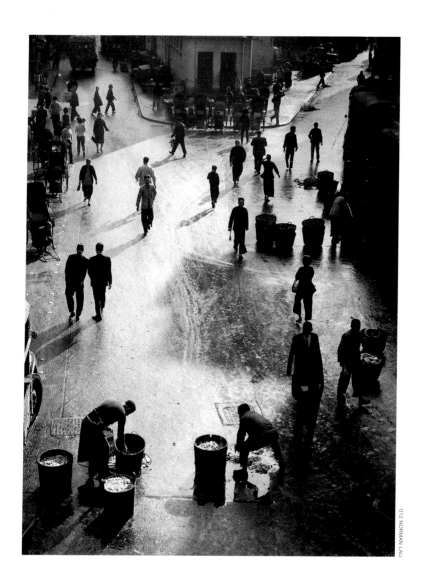

上環永樂街（1965）

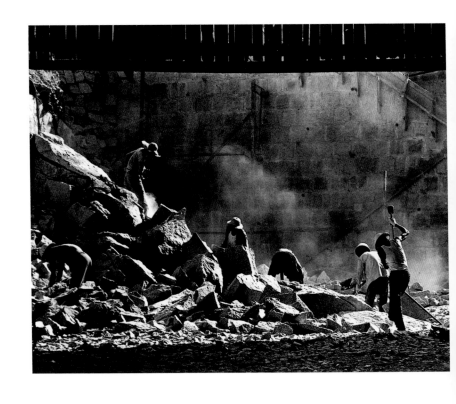

堅尼地道（1962）

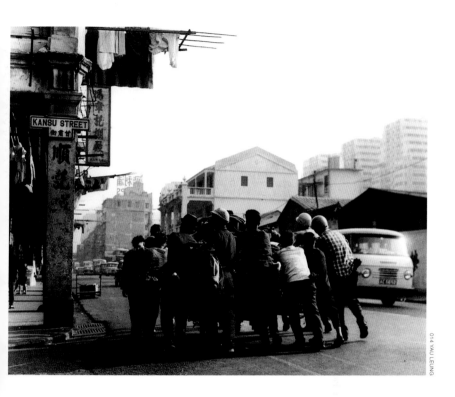

油蔴地甘肅街（1967）

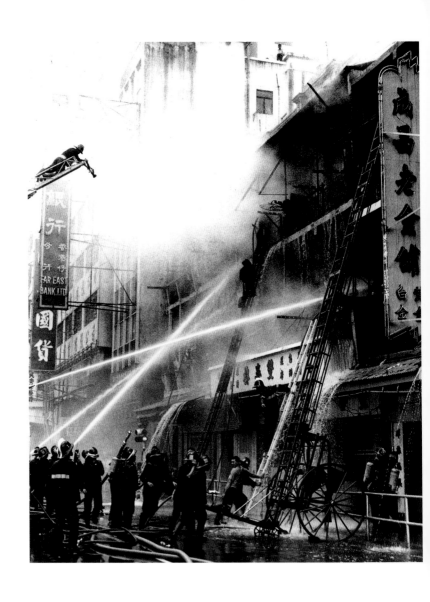

香港仔街道（1965）

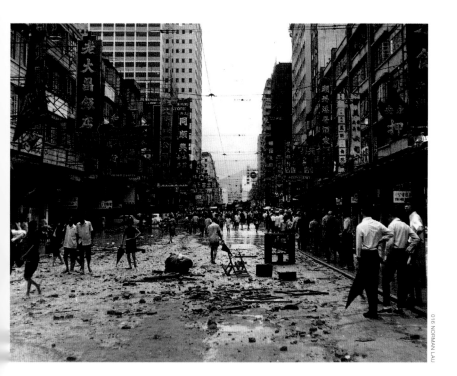

北角英皇道（1966）

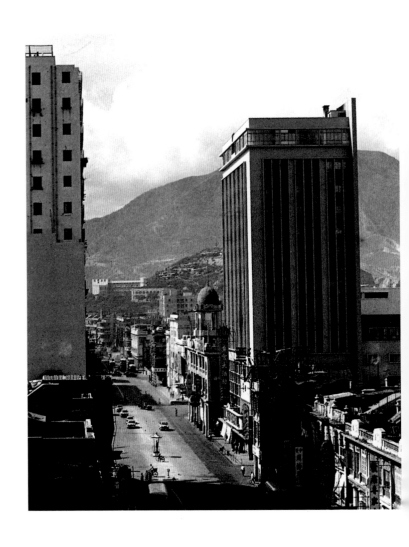

太子彌敦道（1961）

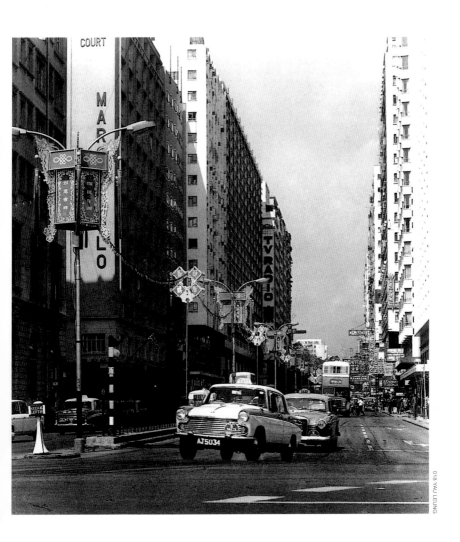

尖沙咀彌敦道（1969）

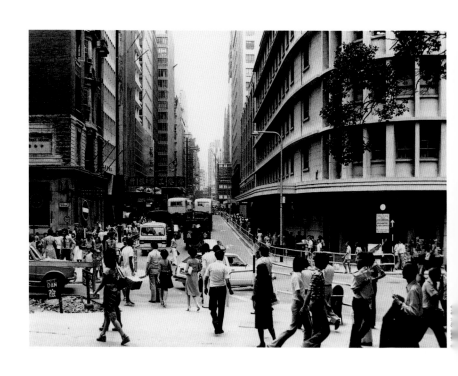

皇后大道中（1973）

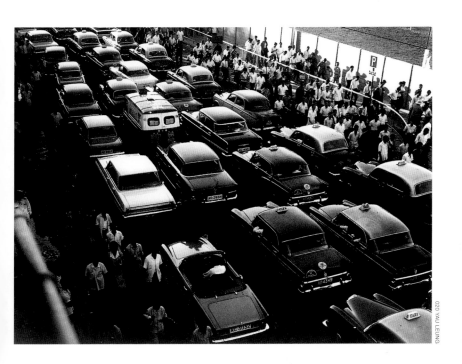

跑馬地黃泥涌道（1973）

02

昨天符號

柴油火車頭（1965）

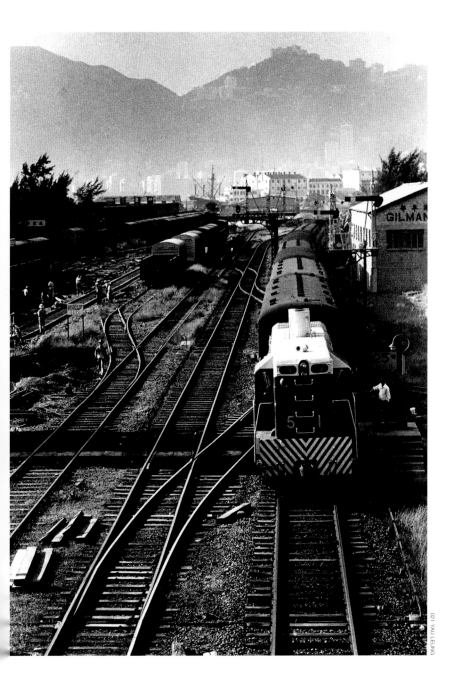

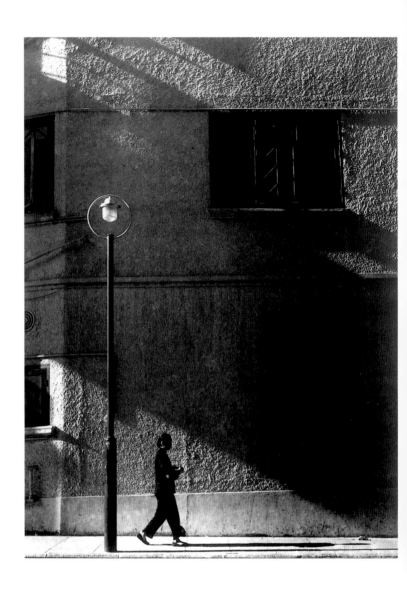

街燈（1964）

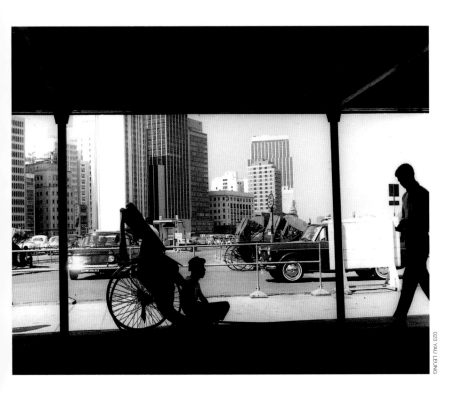

023 YAU LEUNG

人力車（1965）

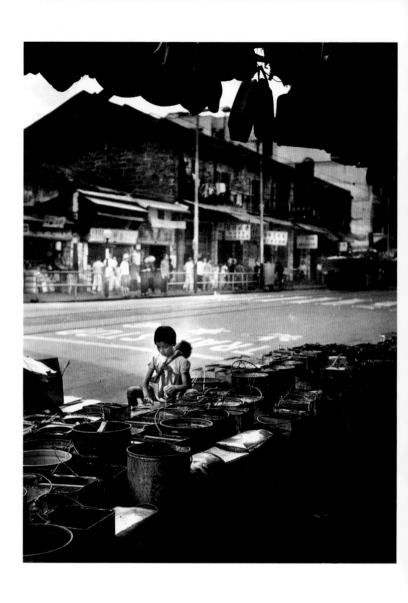

水桶陣（1963）

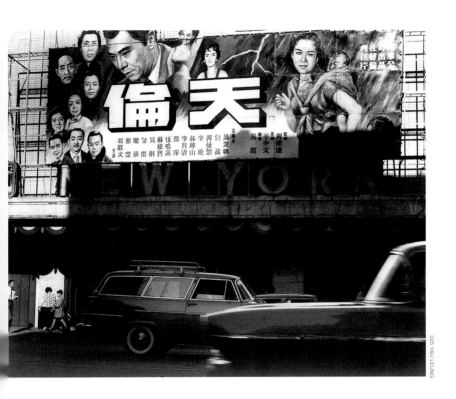

倫理巨片（1964）

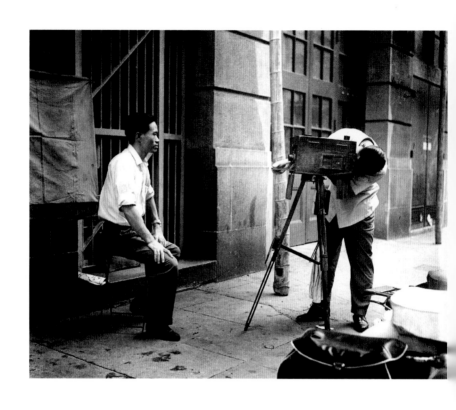

即影沖印快相（1963）

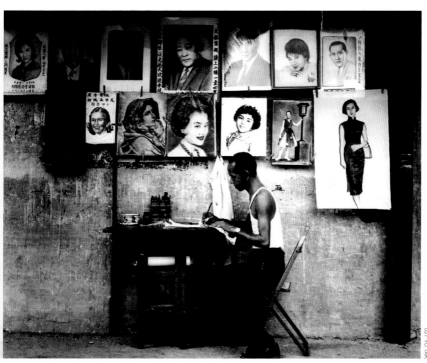

街頭寫畫炭相（1962）

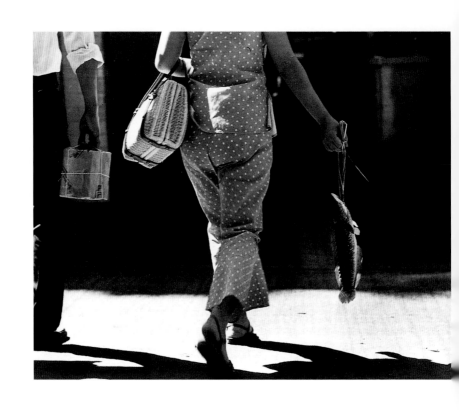

夏日主婦（1960）

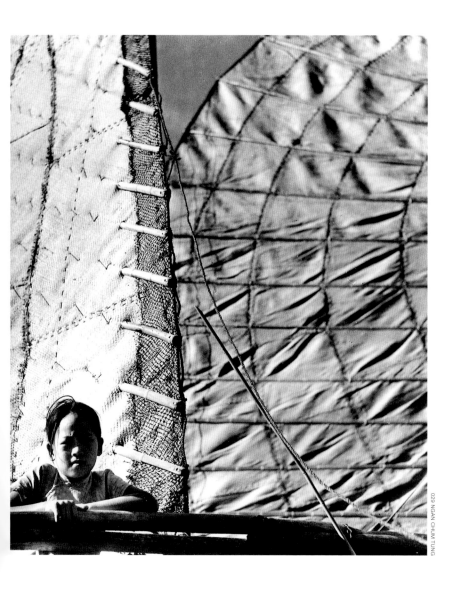

帆影（1959）

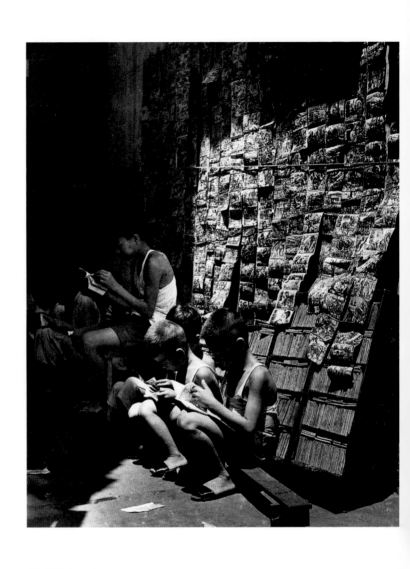

公仔書檔（1958）

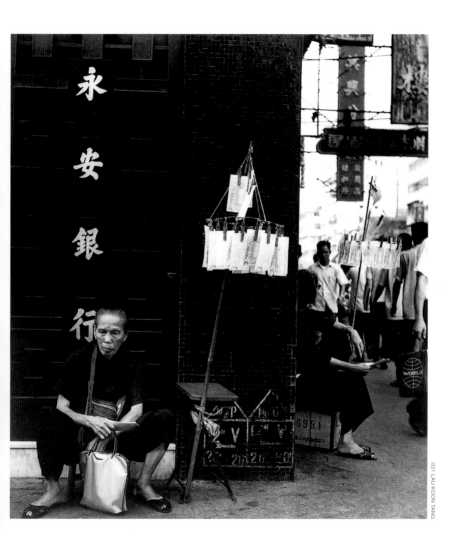

大馬票（1968）

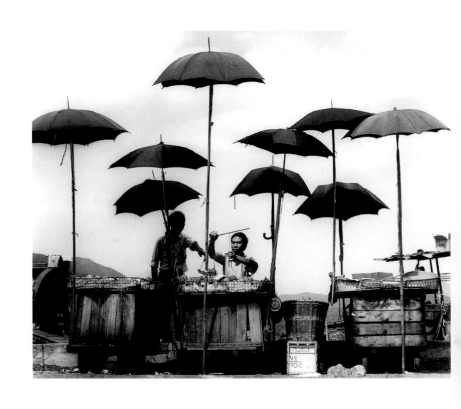

小販的太陽傘（1968）

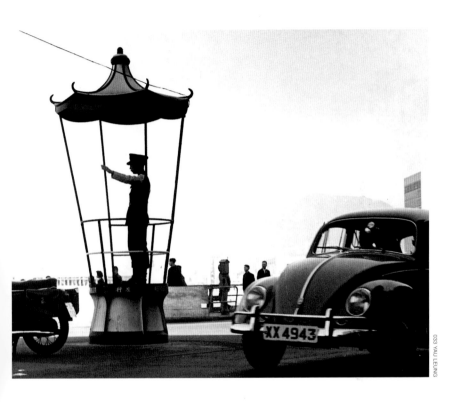

交通亭（1963）

老襯亭（1972）

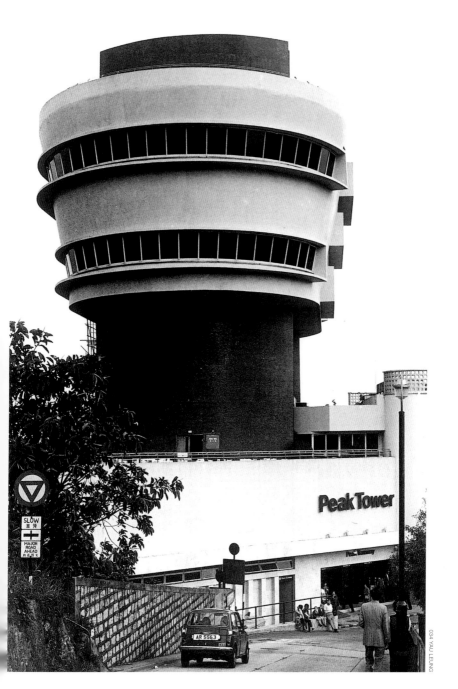

034 YAU LEUNG

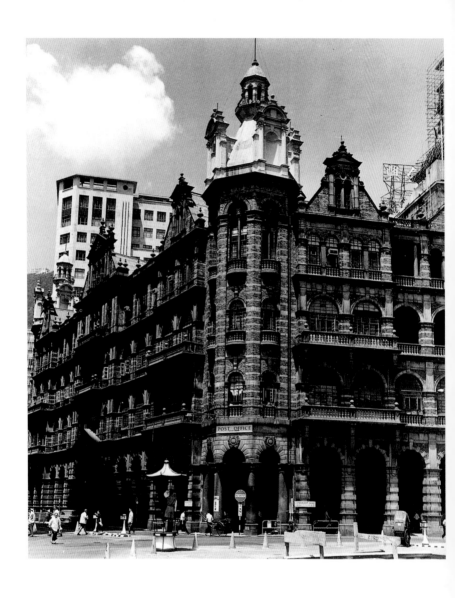

郵政總局（1958）

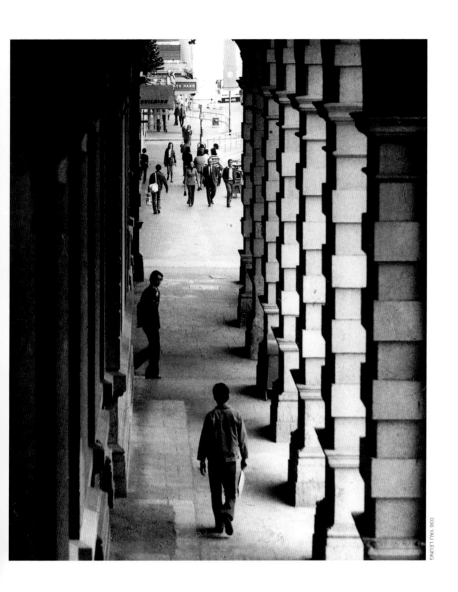

郵政總局外廊（1969）

036 YAU LEUNG

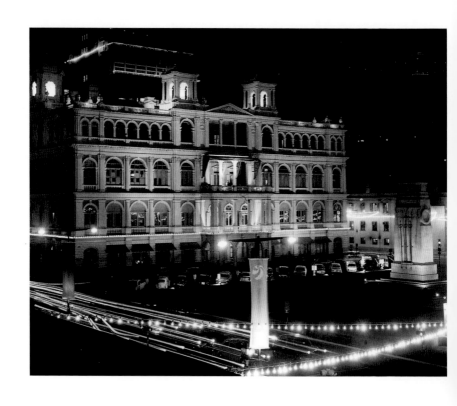

香港會所（1969）

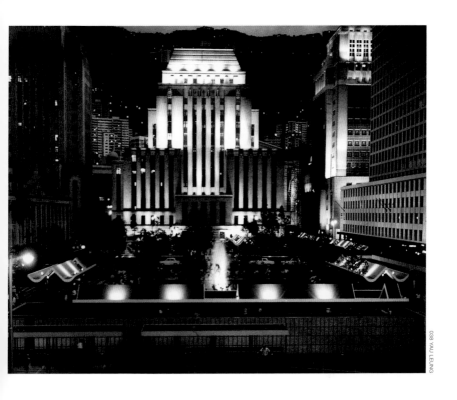

038 YAU LEUNG

匯豐銀行大廈（1968）

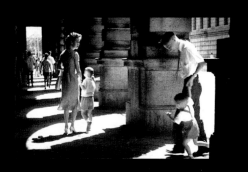

03/

生活速記

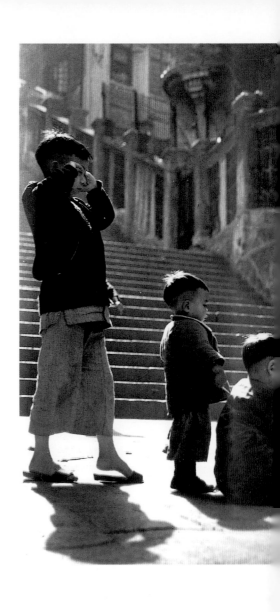

街頭燃放炮竹（1957）

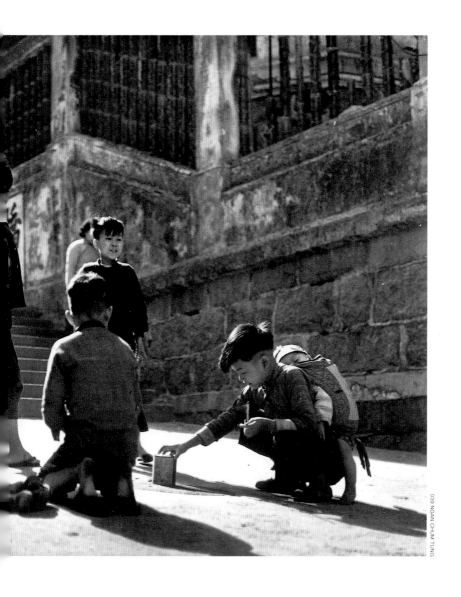

039 NGAN CHUM TUNG

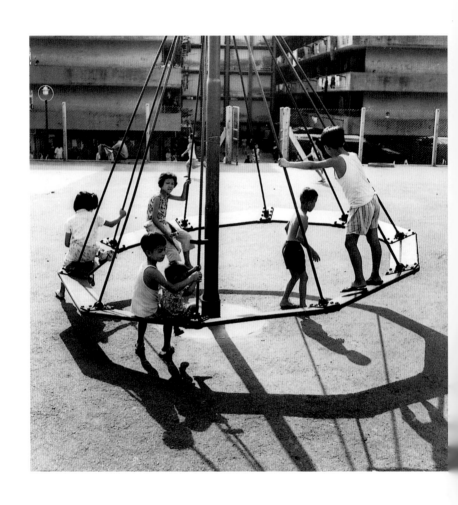

徙置區的兒童（1965）

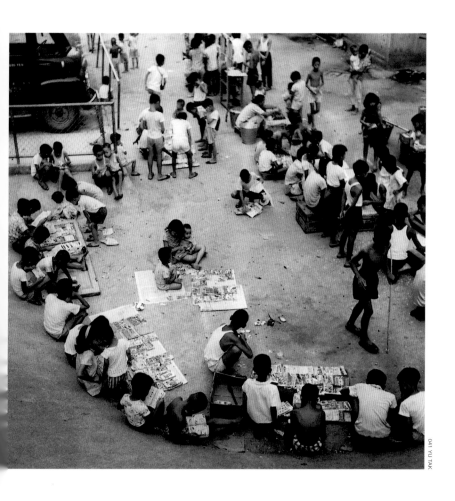

街頭共讀（1965）

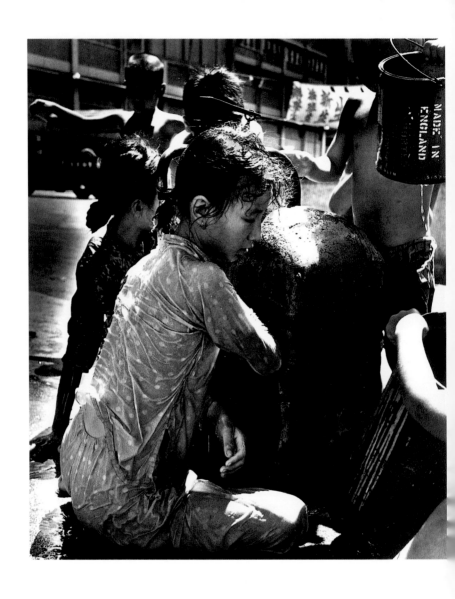

露天淋浴（1959）

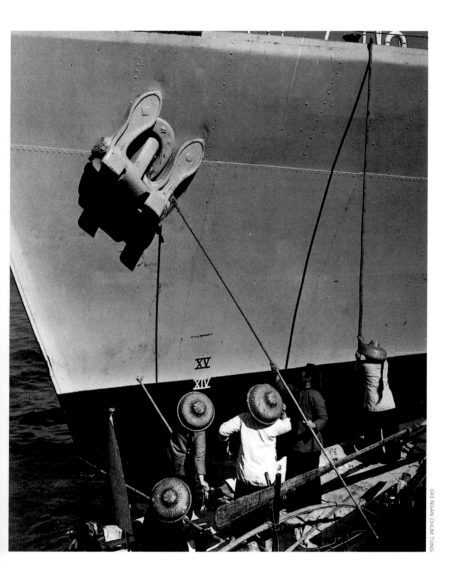

清洗艦艇（1959）

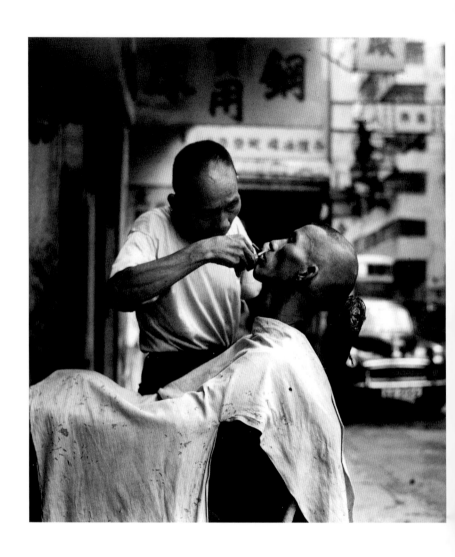

街頭理髮（1963）

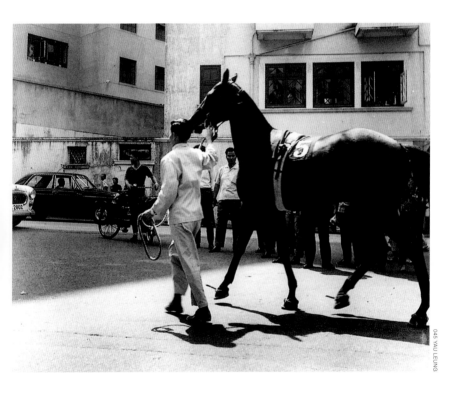

賽馬日（1963）

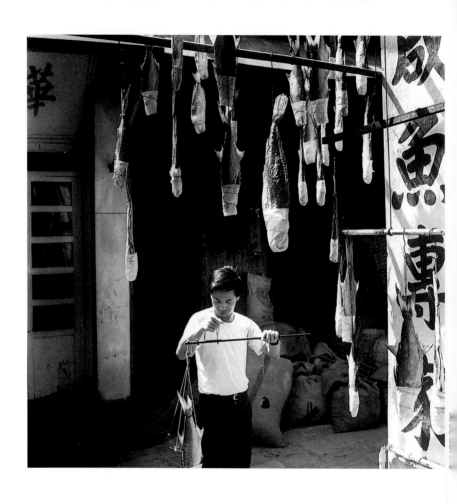

鹹魚專家（1968）

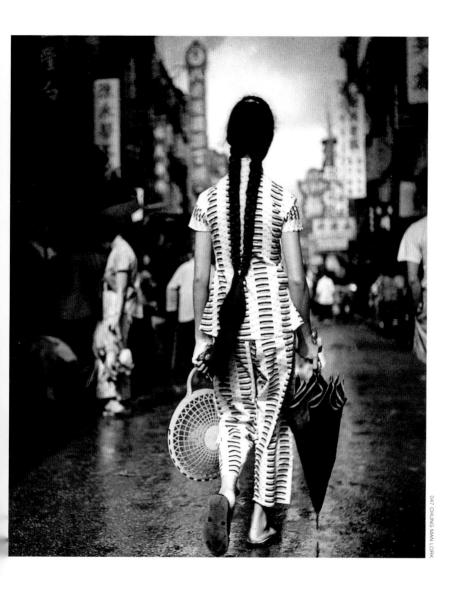

街市偶拾（1963）

047 CHUNG MAN LORK

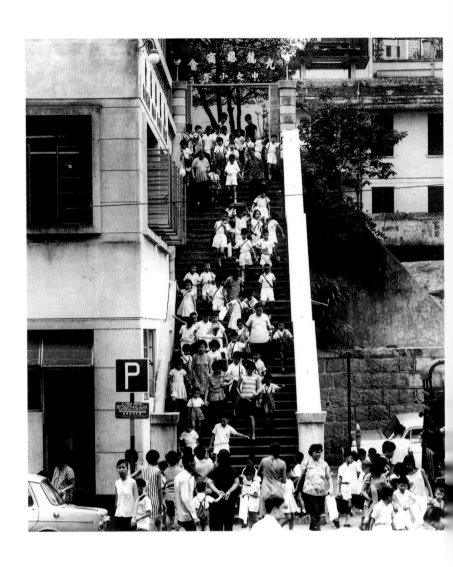

小學生（1968）

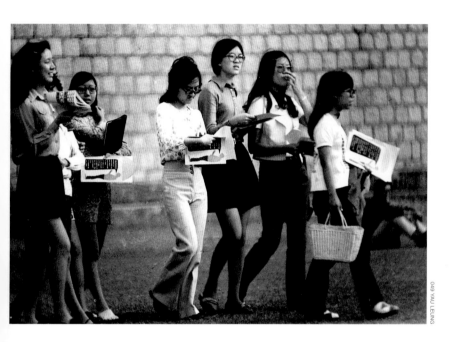

大專學生（1971）

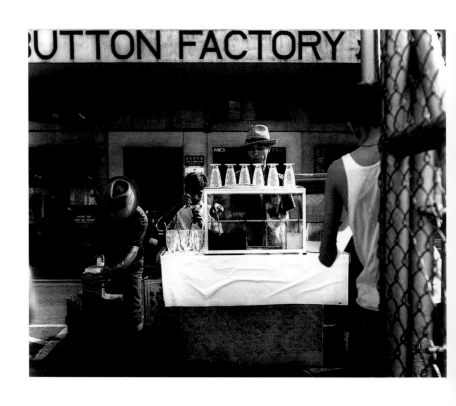

刨冰小贩（1969）

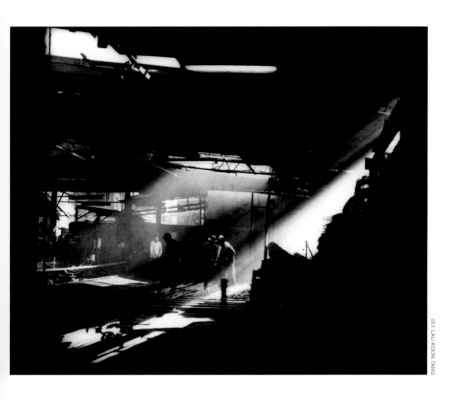

製鐵工場（1968）

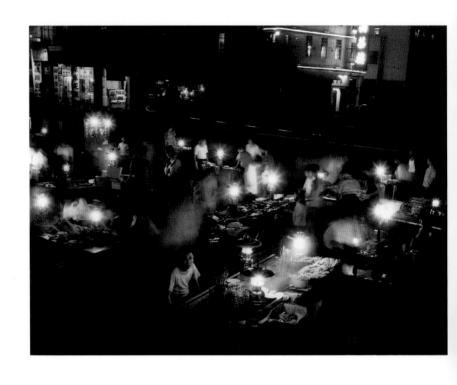

大排檔夜市（1968）

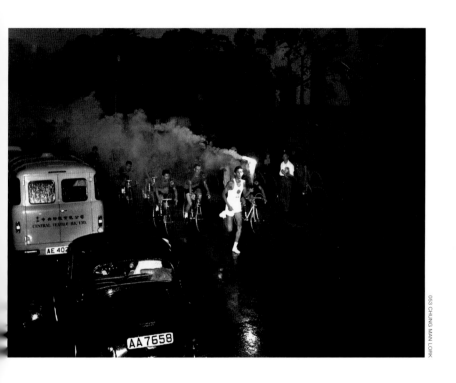

傳送奧運聖火（1964）

053 CHUNG MAN LORK

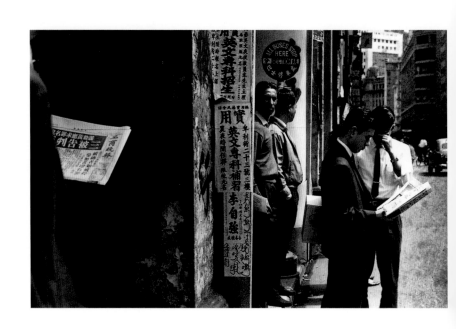

大新聞（1961）

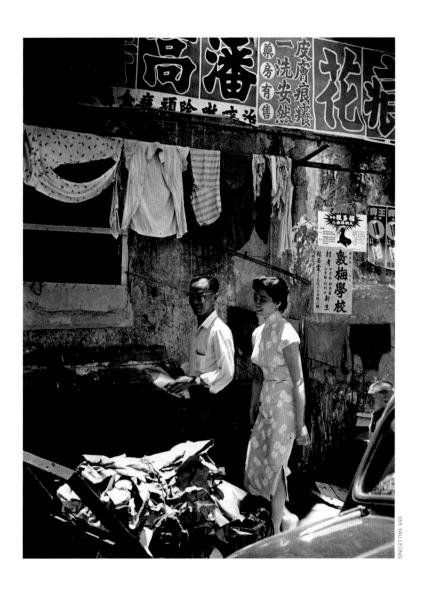

後街閒情（1961）

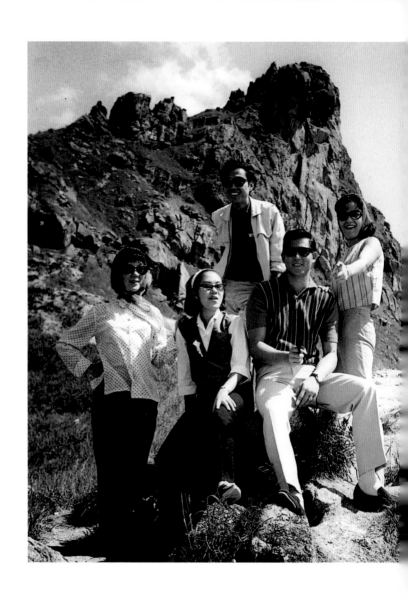

國泰新星（1965）

056 YAU LEUNG

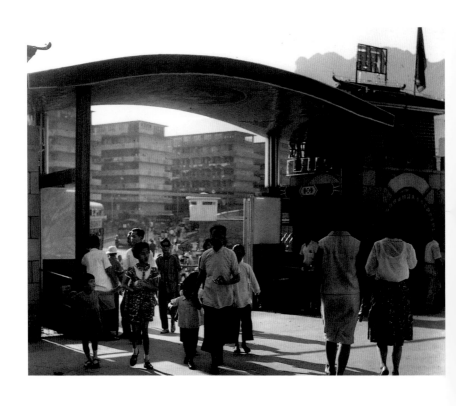

啟德遊樂場（1965）

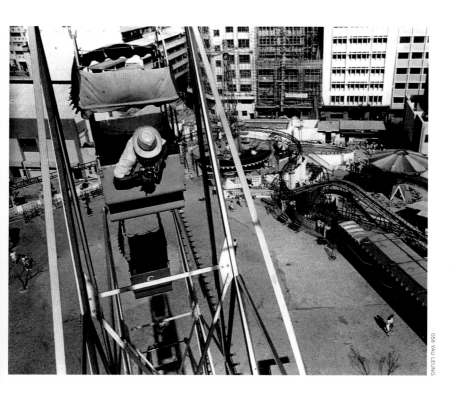

摩天輪（1965）

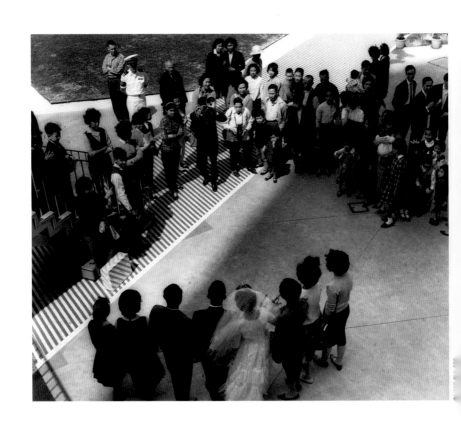

婚禮合照（1962）

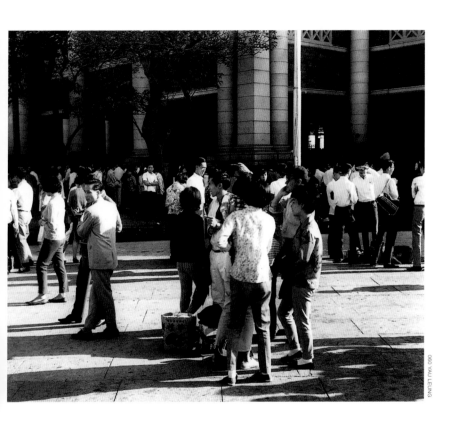

新界旅行（1964）

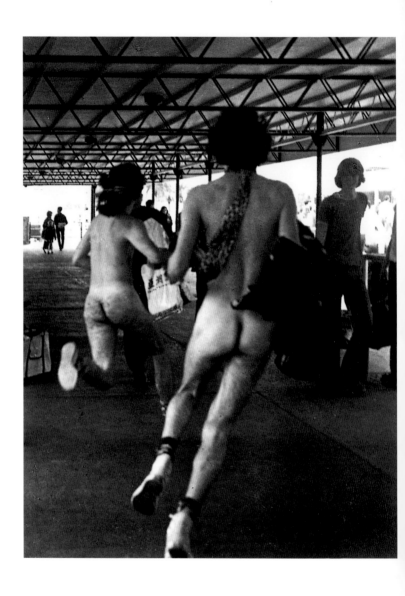

裸跑鬧劇（1970）

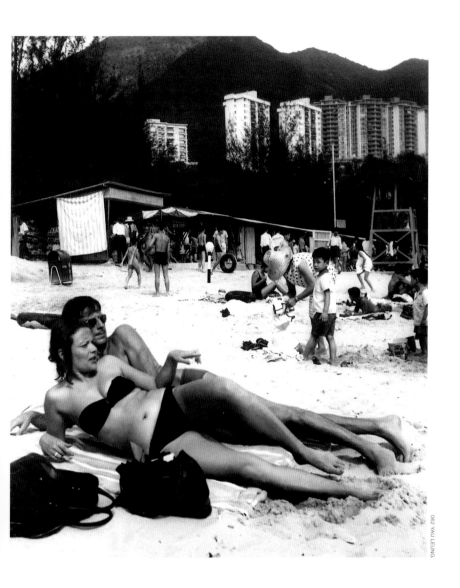

沙灘一景（1963）

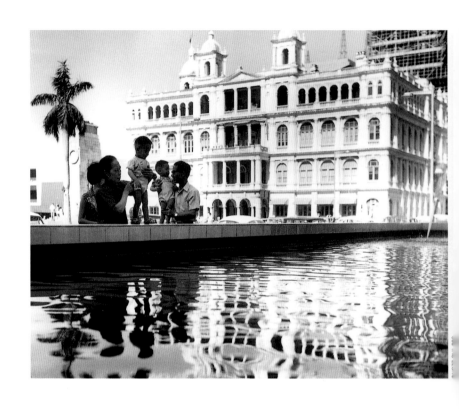

三代同遊（1969）

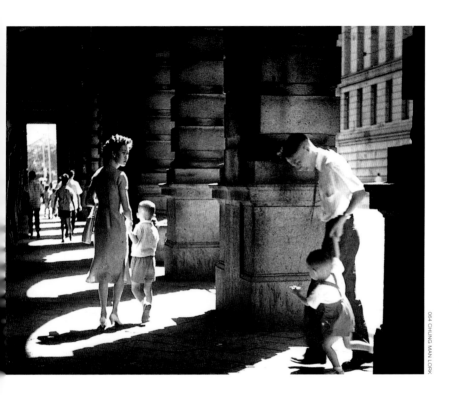

假日中環（1958）

中環夜影（1969）

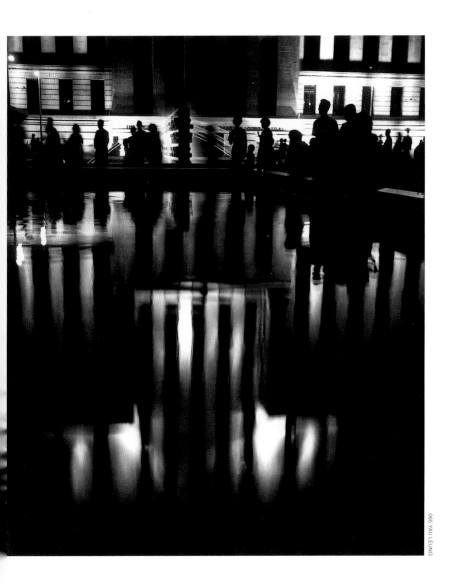

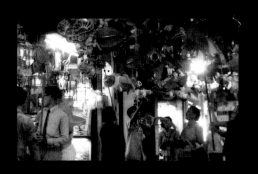

04

節日風情

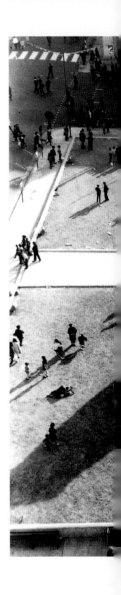

和平紀念碑（1969）

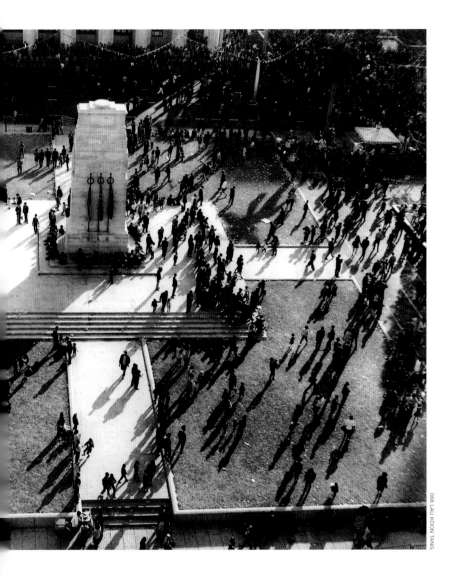

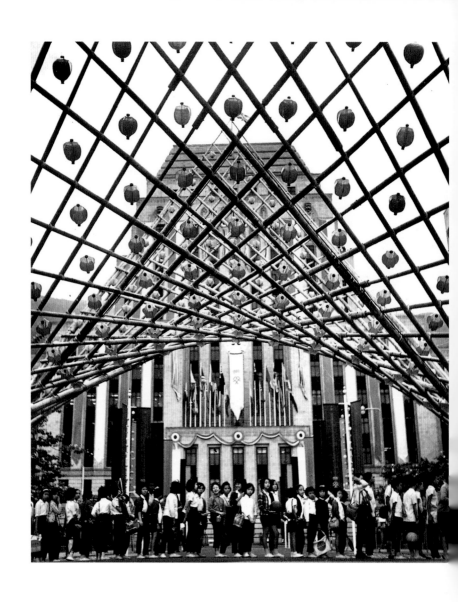

郡主訪港（1962）

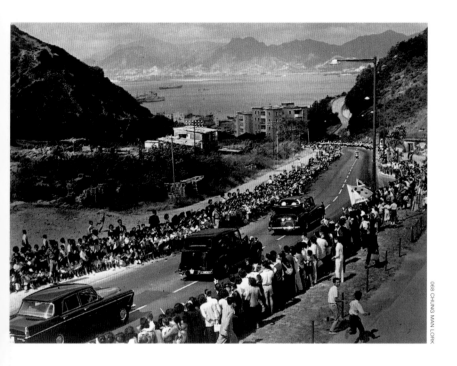

郡主訪港（1962）

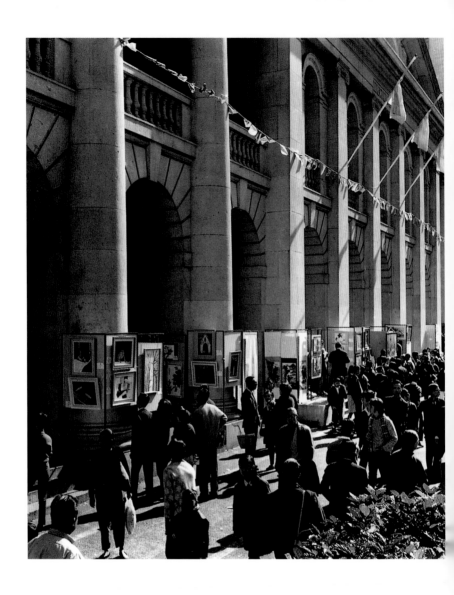

香港節（1973）

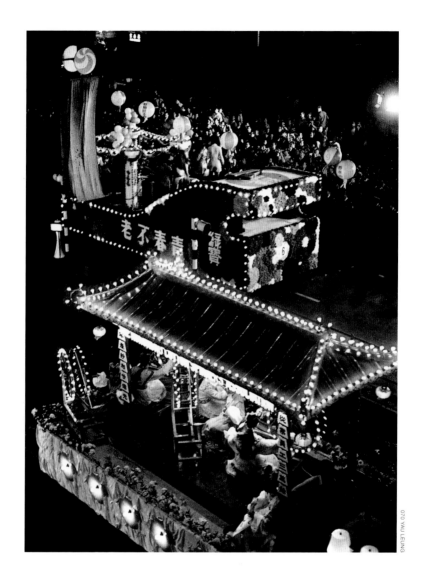

070 YAU LEUNG

香港節（1971）

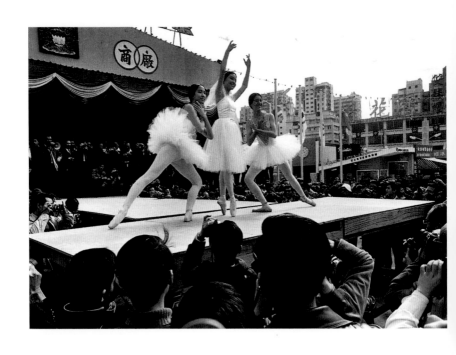

工展會（1970）

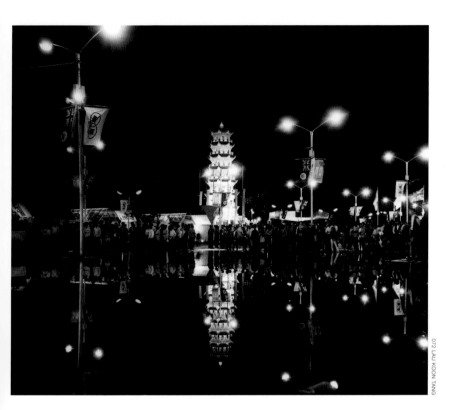

工展會（1968）

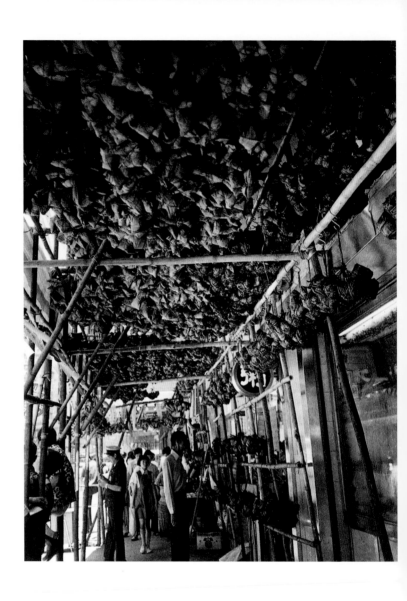

端午節日（1970）

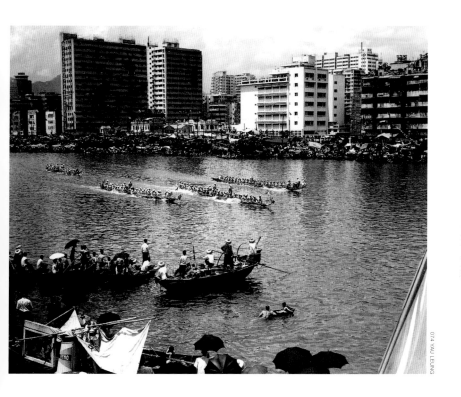

龍舟競渡（1970）

天后寶誕（1969）

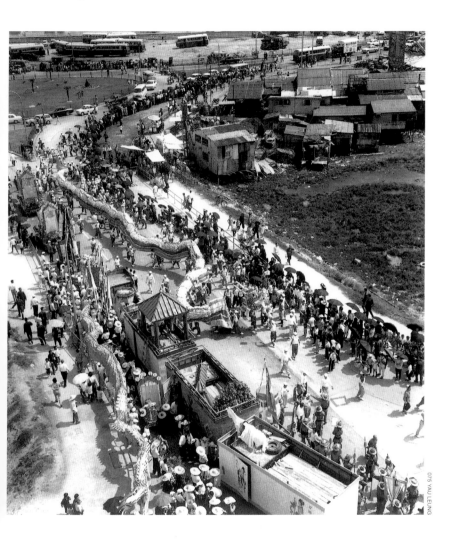

075 YAU LEUNG

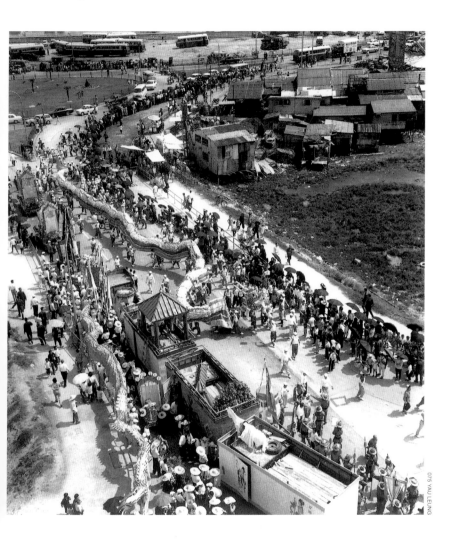

075 YAU LEUNG

04 ／ 節日風情 ／ 107

中秋花燈（1961）

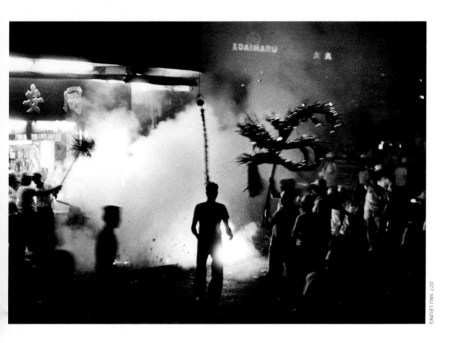

中秋節夜（1961）

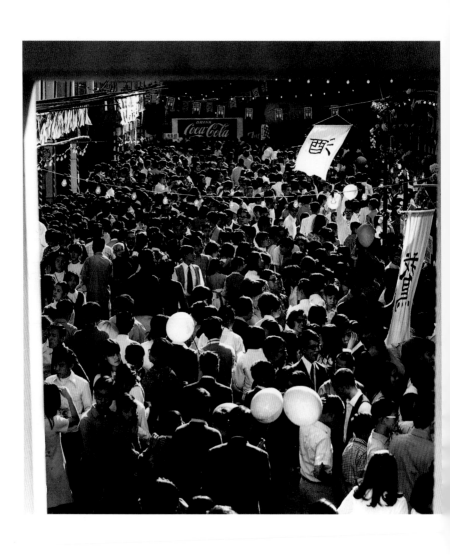

聖誕賣物會（1965）

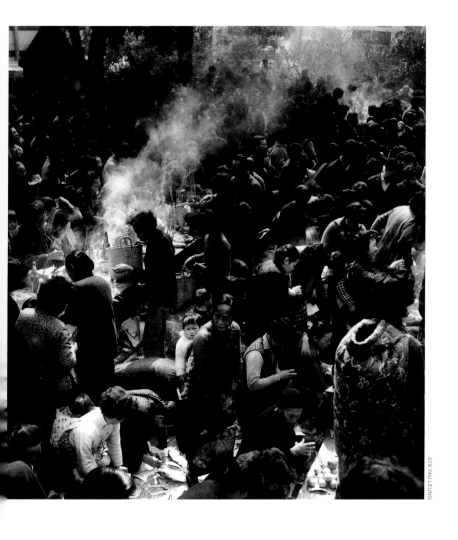

農曆新年（1968）

079 YAU LEUNG

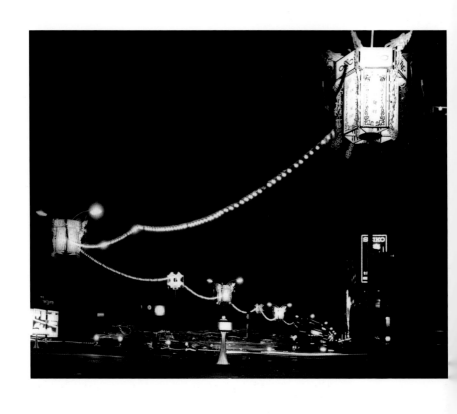

傳統新年燈飾（1969）

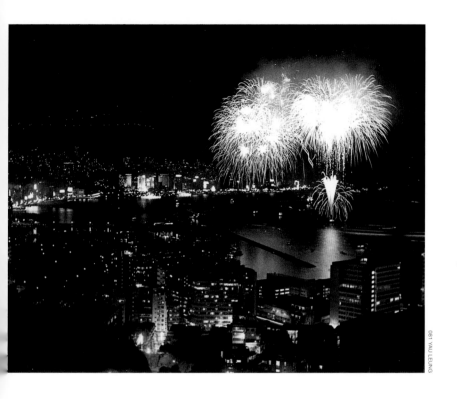

081 YAU LEUNG

煙花盛放（1968）

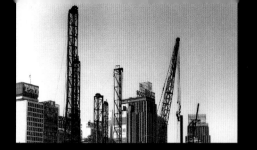

05/

城市變奏

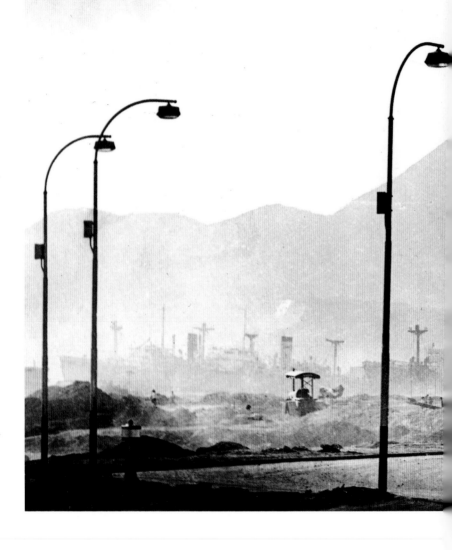

油塘灣填海區（1962）

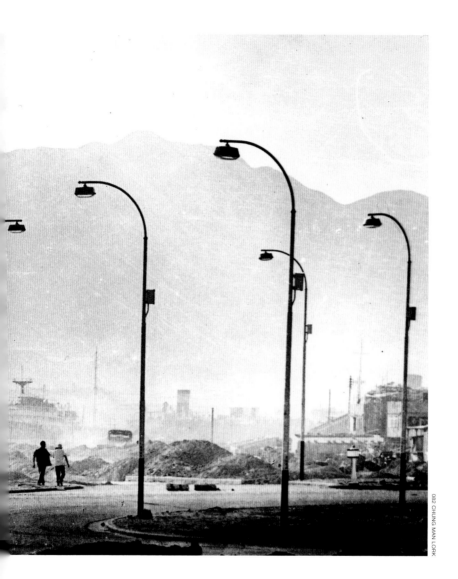

082 CHUNG MAN LORK

舊區車龍（1969）

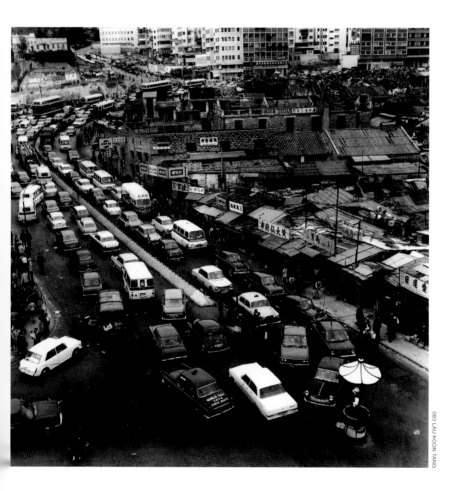

083 LAU KOON TANG

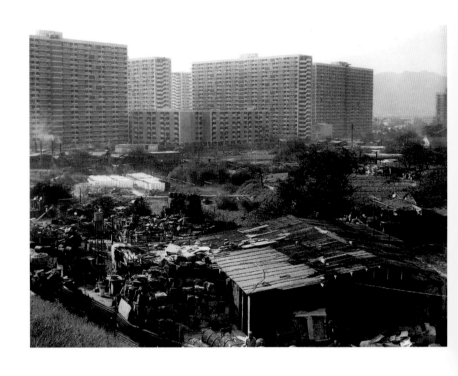

屋邨興起（1965）

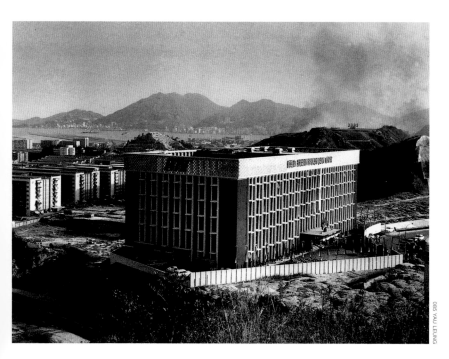

麗的電視大廈（1968）

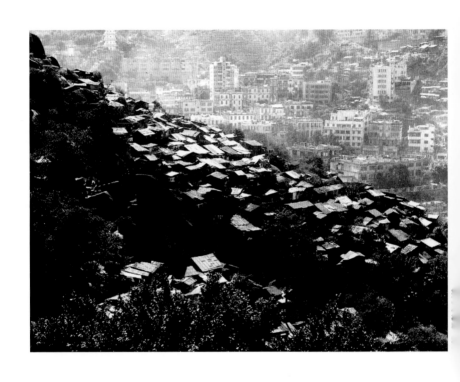

大坑木屋（1962）

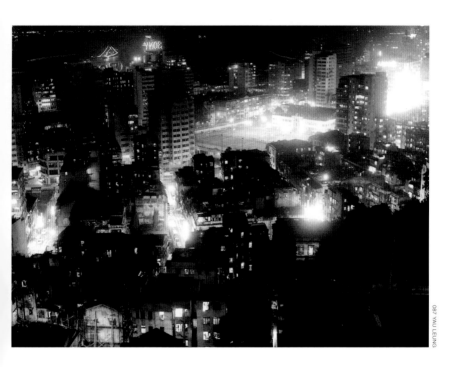

灣仔夜色（1961）

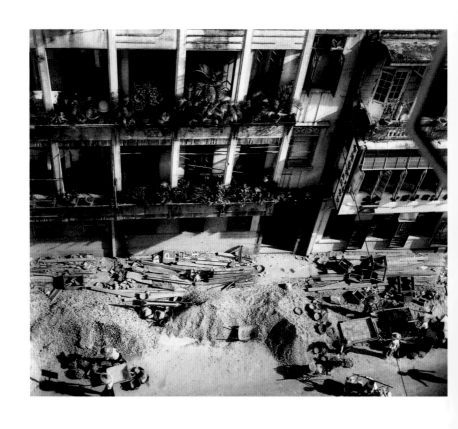

大宅拆建（1975）

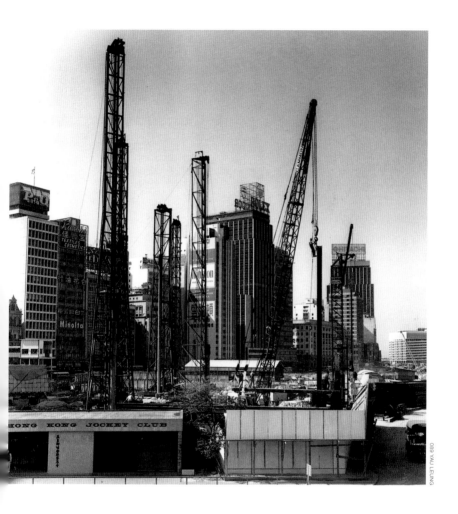

現代建築（1969）

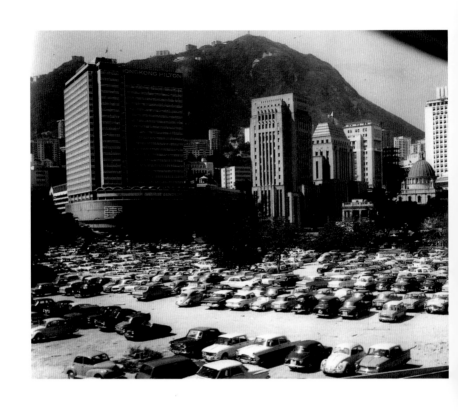

露天停車場（1965）

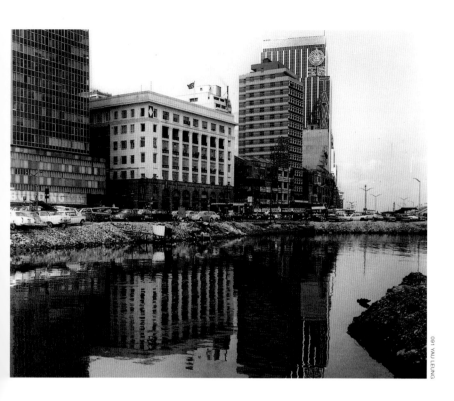

中區填海（1965）

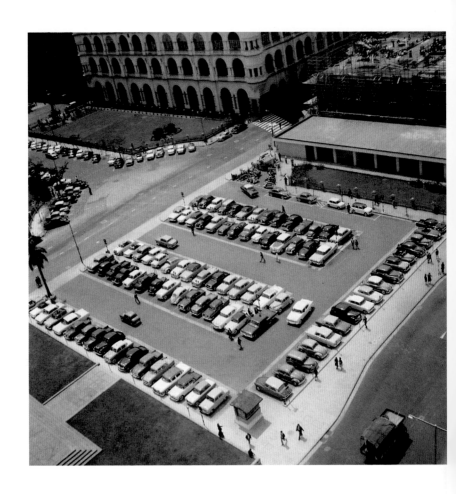

廣場舊貌（1962）

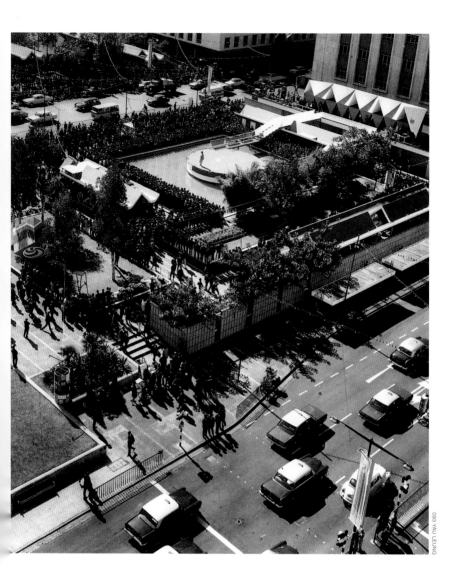

廣場新顏（1969）

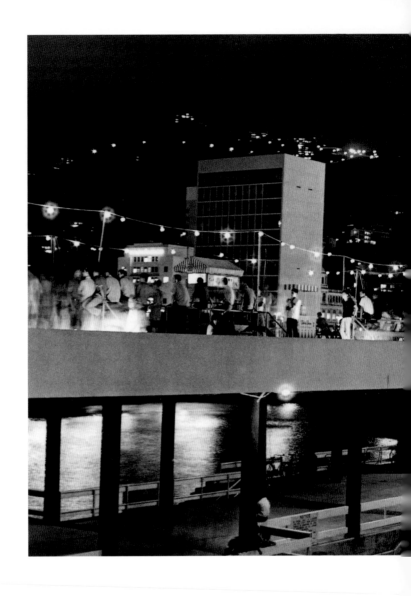

卜公碼頭（1965）

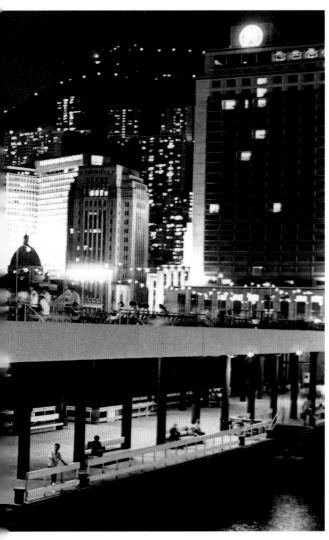

094 YAU LEUNG

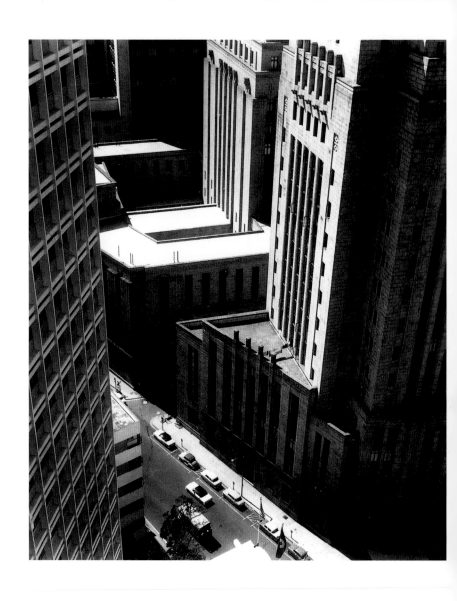

中國銀行（1963）

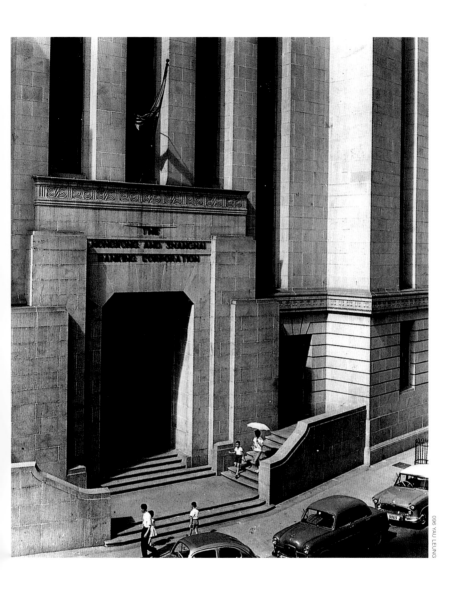

匯豐銀行〔1963〕

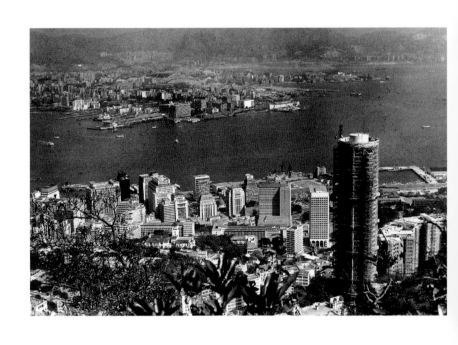

港九一覽（1969）

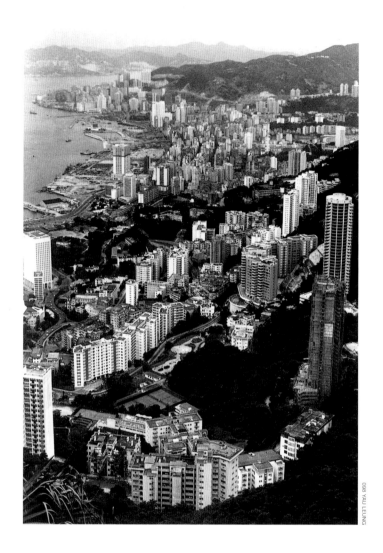

東區一覽（1970）

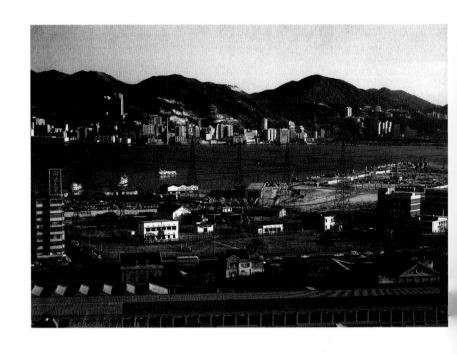

紅磡填海區（1965）

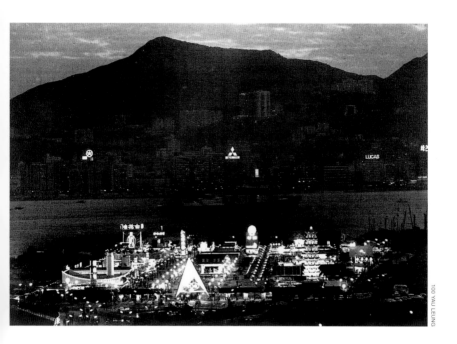

維港兩岸（1968）

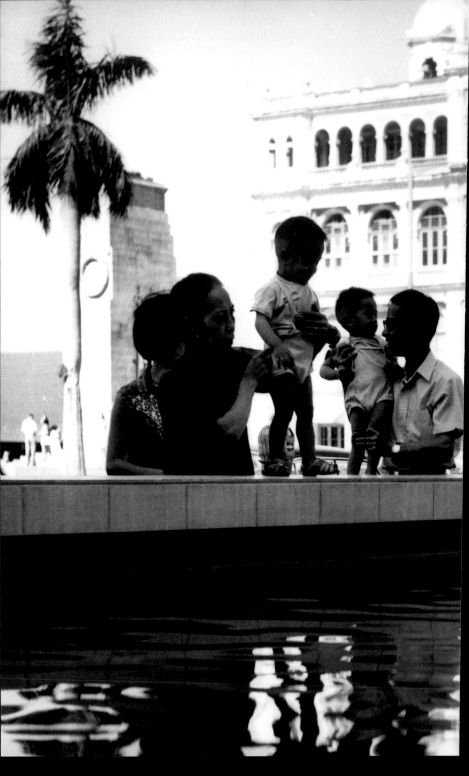

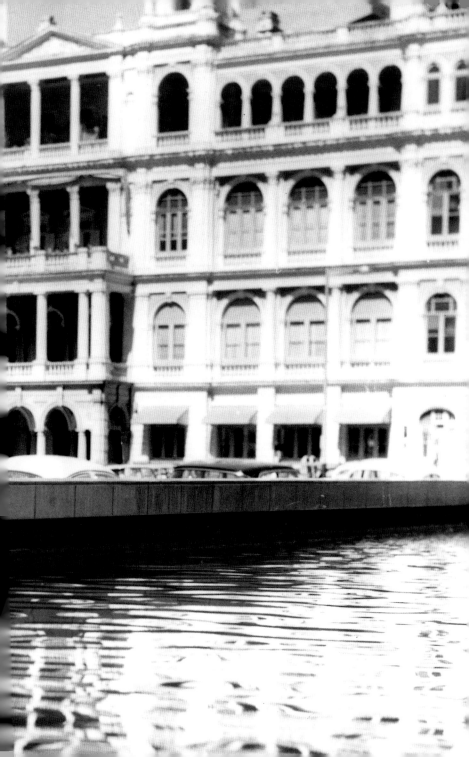

圖註

010　**堅拿道**　（邱　良攝於 1962）

俗稱鵝頸橋一帶的污水明渠由來已久，渠上架設通道以便行人橫貫東西。

011　**荔枝角道**　（邱　良攝於 1963）

六十年代的大角咀十字街頭，附近高樓大廈不多見，黃昏日映斜陽，路過單車長長的影子正合沙龍攝影的口味。

012　**永樂街**　（劉　淇攝於 1965）

南北行一帶商舖多從事蔘茸藥業，鄰近的三角碼頭是貨物起卸區，早晨街道運作繁忙。

013　**堅尼地道**　（邱　良攝於 1962）

半山區初建成的高尚住宅，不少先經爆破工程，開山闢石。近年的樓房重建則只聞打樁聲響。

014　**甘肅街**　（邱　良攝於 1967）

油蔴地的船塢工人在下班前聯手推動雜物車。

015　**香港仔街道**　（劉　淇攝於 1965）

在香港仔的橫街穿巷發生火警，樓房低矮，古老的輕便雲梯正派用場。

016　**英皇道**　（劉　淇攝於 1966）

大風災過後，街頭滿目瘡痍。

017　**彌敦道**　（邱　良攝於 1961）

此景觀俯瞰橫貫南北的九龍主要街道，新型建築物與典雅古老建築，對比強烈。

018　**彌敦道**　（邱　良攝於 1969）

尖沙咀一帶，酒店林立，新年期間，路中懸掛傳統燈籠裝飾，成為遊客區的標誌之一。

019　**皇后大道中**　（邱　良攝於 1973）

七十年代的中環，現代金融商業中心已初具規模。

020　**黃泥涌道**　（邱　良攝於 1973）

賽馬日散場，跑馬地一帶車水馬龍景象。

<div style="background:#ccc">02　昨天符號</div>

021　**柴油火車頭**　（邱　良攝於 1965）

九廣鐵路早於 1910 年正式通車，初期使用蒸氣機車頭，1955 年改用柴油推動車頭，八十年代全面實施電氣化。

022 **街燈** （邱　良攝於 1964）

香港的街燈，不同年代有不同款式，正好見證時代變遷。

023 **人力車** （邱　良攝於 1965）

超過百年歷史的人力車，全盛時期達 1500 輛，但近年只剩十數輛在遊客區作點綴。

024 **水桶陣** （鍾文略攝於 1963）

香港未接通東江水供應以前，六十年代經歷多次制水。四日只供水四小時的苦況，體現於這筲箕灣街頭的鐵水桶陣。

025 **倫理巨片** （邱　良攝於 1964）

六十年代流行社會倫理粵語片，吳楚帆、白燕、黃曼梨等性格演員，各有不少戲迷。

026 **即影沖印快相** （邱　良攝於 1963）

不要小看街頭攝影師的木頭相機，沖印菲林也是在相機內的暗箱進行。攝影師利用自然光線拍攝，所以檔位方向選擇特別重要。

027 **街頭寫畫炭相** （茹　德攝於 1962）

此老行業常以明星寫照作生招牌，曾風光一時，然而在電腦年代，難逃被淘汰的命運。

028 **夏日主婦** （顏震東攝於 1960）

六十年代典型中下階層家庭主婦的夏日裝束。

029 **帆影** （顏震東攝於 1959）

五十年代香港仔一帶帆影處處，船上的漁家女無所事事，往往成為攝影發燒友的免費模特兒。

030 **公仔書檔** （鍾文略攝於 1958）

五十年代，租賃"公仔書"（連環圖）的檔攤隨處可見，五分一角錢便有交易。

031 **大馬票** （劉冠騰攝於 1968）

六十年代的大馬票，每張售港幣二元，頭獎派彩高達百萬元，是當年許多小市民的夢想。

032 **小販的太陽傘** （劉冠騰攝於 1968）

昔日大埔墟的小販，用來遮擋烈日的是黑色的雨傘。

033 **交通亭** （邱　良攝於 1963）

交通警在馬路中央的交通亭指揮來往車輛，到七十年代後期才逐步由紅綠訊號燈取代。

034　**老襯亭**　（邱　良攝於 1972）

山頂纜車站，是太平山的重要標記，建於 1972 年，屹立廿年後，於 1993 年拆卸重建。

035　**郵政總局**　（顏震東攝於 1958）

這座具維多利亞哥德式風格的建築物，建於 1911 年，七十年代因興建地鐵中環站而遭拆卸，之後建成現今的環球大廈。

036　**郵政總局外廊**　（邱　良攝於 1969）

拱型石柱外廊，具有古典氣派，是當年許多影友的好題材。

037　**香港會所**　（邱　良攝於 1969）

舊香港會所於 1897 年建成，屬典型新古典風格，在香港節的燈飾下更見典雅輝煌。1981 年遭拆卸重建，不少人覺得可惜。

038　**匯豐銀行大廈**　（邱　良攝於 1968）

第二代匯豐銀行大廈建於 1934 年，耗資一千多萬港元，1981 年拆卸重建。其位置背山面海，被認為是一塊風水勝地。

03　生活速記

039　**街頭燃放炮竹**　（顏震東攝於 1957）

上環直上半山一帶的石板街頭，沒有車輛駛入，小朋友放膽在牛奶罐中燃點炮竹。

040　**徙置區的兒童**　（茹　德攝於 1965）

七層高的徙置大廈，設備簡陋，居住其中的兒童，不少快樂時光都是在遊樂場中度過。

041　**街頭共讀**　（茹　德攝於 1965）

父母外出工作，徙置區的空地成了兒童聚會的小天地，小朋友把自己的漫畫、連環圖出租，就這樣便消磨了大半天。

042　**露天淋浴**　（顏震東攝於 1959）

五十年代，銅鑼灣海旁設有街喉，方便避風塘上的艇家，大熱天時，小朋友索性在街頭淋浴。

043　**清洗艦艇**　（顏震東攝於 1959）

在海軍船塢停泊的艦艇，由艇家負責清洗、髹油，可說是駕輕就熟。

044　**街頭理髮**　（邱　良攝於 1963）

理髮師傅專做街坊生意，老主顧不少。

045 **賽馬日** （邱　良攝於 1963）

每逢跑地賽馬日，賽後馬伕把馬拉回山光道馬房，人車讓路是常見景象。

046 **鹹魚專家** （劉冠騰攝於 1968）

本地漁村天然醃曬鹹魚美味可口，真正要"吊"起來賣。

047 **街市偶拾** （鍾文略攝於 1963）

北角春秧街市場上，工廠女工打扮摩登，成為攝影師拍攝的焦點。

048 **小學生** （邱　良攝於 1968）

在商會小學就讀的多為商會會員子女，不少更有專人接送放學。

049 **大專學生** （邱　良攝於 1971）

中大學生課餘活動，學生會主辦校園民歌大會，參與盛會的女生衣着也追上潮流。

050 **刨冰小販** （劉冠騰攝於 1969）

大熱天時，刨冰小販在工廠區擺賣，生意不絕。

051 **製鐵工場** （劉冠騰攝於 1968）

工廠設備簡陋，工人清早便開始工作。晨光從隙縫中透射進來，攝影師為光影變化所吸引而攝下此照。

052 **大排檔夜市** （劉冠騰攝於 1968）

大光燈下，夜市的"大排檔"別有風味，在遊客眼中，正是特色的本地美食。

053 **傳送奧運聖火** （鍾文略攝於 1964）

奧運聖火抵港，由香港長跑好手接力傳送，途經漆咸道。

054 **大新聞** （邱　良攝於 1961）

三狼案被告判死刑，報紙出版號外，中環白領爭相先睹大新聞。

055 **後街閒情** （邱　良攝於 1961）

灣仔後街民居密佈，環境惡劣，中午時分，白領階層穿插而過，卻習以為常。

056 **國泰新星** （邱　良攝於 1965）

一群簽約國泰電影公司的明日之星，乘重陽佳節，結伴攀登獅子山頂，取個好意頭。

057 **啟德遊樂場** （邱　良攝於 1965）

"啟德"是市民假日消閒好去處，吃喝玩樂，與"荔園"鼎足而立。

058　**摩天輪**　（邱　良攝於 1965）

啟德遊樂場的摩天輪，今天看來只屬一般，然而攝影師居高臨下取景不無別出心裁。

059　**婚禮合照**　（邱　良攝於 1962）

香港大會堂於 1962 年落成後，設於該處的婚姻註冊處即成為熱門的婚禮場地，紀念花園更是新人合照的好地方。

060　**新界旅行**　（邱　良攝於 1964）

每逢假日早晨，學生、工人，多相約在尖沙咀火車總站前集合，乘火車到新界旅行。

061　**裸跑鬧劇**　（劉　淇攝於 1970）

七十年代裸跑潮侵襲香港，這是天星碼頭前英童學校學生上演的一幕。

062　**沙灘一景**　（邱　良攝於 1963）

假日的淺水灣沙灘，華洋齊享日光浴至為普遍。

063　**三代同遊**　（邱　良攝於 1969）

假日的皇后像廣場一直都是市民家庭樂的好去處，然而近年已成了外地傭工的天地。

064　**假日中環**　（鍾文略攝於 1958）

五十年代，遊中環是假日的最佳節目；小市民拖男帶女，享受溫暖的陽光。

065　**中環夜影**　（邱　良攝於 1969）

皇后像廣場水池入夜後更顯姿彩，遊客留連忘返，好一幅光影交輝的圖畫。

04　節日風情

066　**和平紀念碑**　（劉冠騰攝於 1969）

節日人潮如湧，紀念碑前構成一幅人海萬花筒的圖畫。

067　**郡主訪港**　（鍾文略攝於 1962）

英國皇室貴族官式訪港，例必鋪張一番。雅麗珊郡主到訪，皇后像廣場搭建了大型金字塔竹樓以示慶祝。

068　**郡主訪港**　（鍾文略攝於 1962）

雅麗珊郡主車隊路過柴灣道一帶情景。皇室訪港，勞民傷財，烈日當空，學生卻要沿途列隊歡迎。

069　**香港節**　（邱　良攝於 1973）

在香港節期間，舊高等法院外廊，首次用作戶外藝術作品展出場地。

070 **香港節** （邱 良攝於 1971）

香港節花車之夜，九龍彌敦道上熱鬧非常。

071 **工展會** （邱 良攝於 1970）

灣仔工展會場內，舉辦芭蕾舞表演，引來攝影發燒友搶鏡。

072 **工展會** （劉冠騰攝於 1968）

在紅磡工展會場，雖然大雨積水，觀眾卻留連忘返。

073 **端午節日** （邱 良攝於 1970）

灣仔軒尼詩道食店前，滿掛應節糭子，當年的節日氣氛可想而知。

074 **龍舟競渡** （邱 良攝於 1970）

龍舟競渡於五月初五端午正日在油蔴地避風塘舉行。賽龍舟是少數能推展至國際的傳統節日慶祝活動。

075 **天后寶誕** （邱 良攝於 1969）

元朗每年農曆三月廿三日慶祝天后誕，巡遊出會，歷史悠久，鄉紳父老齊齊參與。

076 **中秋花燈** （邱 良攝於 1961）

六十年代，紙紮店舖年中旺季是中秋節前三數天，大人小孩都喜歡以花燈應節。

077 **中秋節夜** （邱 良攝於 1961）

香港大坑區舞火龍，中秋節前後一連三晚舉行。火龍用蕙草紮成，滿插香枝，由數十位壯士舞動，驚險刺激。

078 **聖誕賣物會** （邱 良攝於 1965）

銅鑼灣聖保祿小學，聖誕賣物會規模不小，家長們齊齊出席，頗為熱鬧。

079 **農曆新年** （邱 良攝於 1968）

新春大吉，善信到黃大仙廟祈福參神，擠得水泄不通。

080 **傳統新年燈飾** （邱 良攝於 1969）

在尖沙咀彌敦道，黃昏亮着傳統的燈飾，新年一片昇平景象。

081 **煙花盛放** （邱 良攝於 1968）

每逢盛大節日，維港上空都大放煙花，兩岸樓房頓覺生輝不少。

082 **油塘灣填海區** （鍾文略攝於 1962）

新填海區未見樓房，先見街燈林立。

083 **舊區車龍** （劉冠騰攝於 1969）

龍翔道口的車龍繞着黃大仙的平房區，顯得很不協調。

084 **屋邨興起** （邱　良攝於 1965）

六十年代都市發展加速，屋邨的興建改變了舊區本來面貌。牛池灣彩虹邨一帶，鐵工廠、染布房、農地成了強烈對比。

085 **麗的電視大廈** （邱　良攝於 1968）

麗的電視大廈（現亞洲電視）開幕，標誌廣播事業新紀元。當年廣播道還未正式命名。

086 **大坑木屋** （鍾文略攝於 1962）

攝影家捕捉的是貧富懸殊的現象。此照可算是見證時代的紀實攝影代表作。

087 **灣仔夜色** （邱　良攝於 1961）

從堅尼地道俯瞰灣仔區，修頓球場的燈光映照着貝夫人健康院。老香港對此景應印象最深。

088 **大宅拆建** （邱　良攝於 1975）

跑馬地一帶，三四層高的戰前大宅不少。七十年代，香港地價急升，發展商爭相將舊廈拆卸重建。

089 **現代建築** （邱　良攝於 1969）

七十年代全港最高的建築物康樂大廈（現怡和大廈），正在打樁興建。

090 **露天停車場** （邱　良攝於 1965）

市區難得的大片空地，臨時用作泊車，不久後就建成多層停車場及商業大廈。遠景所見是 1963 年建成的希爾頓酒店（1995 年中拆卸）。

091 **中區填海** （邱　良攝於 1965）

六十年代中環填海得來的土地有限，九十年代又再動工，把港九兩地的距離縮短。

092 **廣場舊貌** （邱　良攝於 1962）

攝影師從剛落成的香港大會堂高座展覽廳，拍得皇后像廣場全貌。

093 **廣場新顏** （邱　良攝於 1969）

攝影師從同一角度拍得皇后像廣場舉行香港節的盛況。

094 **卜公碼頭** （邱　良攝於 1965）

六十年代重建後的碼頭上層正舉行綵燈會。1994 年，卜公碼頭因興建新機場鐵路中環總站再被拆卸。

095 **中國銀行** （邱　良攝於 1963）

從新建成的希爾頓酒店頂樓俯瞰舊中銀大廈，頓見新舊交錯的城市縮影。

096 **匯豐銀行** （邱　良攝於 1963）

舊匯豐銀行總行於皇后大道中的正門入口處甚有氣派，卻常被一般人所忽略。

097 **港九一覽** （邱　良攝於 1969）

六十年代香港、九龍仍有明顯的分隔；九十年代兩岸距離逐漸修窄。

098 **東區一覽** （邱　良攝於 1970）

這是引證都市變遷的最佳角度。以前有攝影家每年在此同一位置拍攝，不同時間拍得之影像差別可想而知。

099 **紅磡填海區** （邱　良攝於 1965）

印象中在紅磡新填海區曾舉行過多屆工展會。今日年青人可能只知道火車站、“紅館”而已。

100 **維港兩岸** （邱　良攝於 1968）

昨日工業之城的縮影，使人憧憬香港明天會更明更亮。

攝影師簡介

鍾文略

1957 年起在港從事戲院美術廣告工作，同時開始接觸攝影，加入香港華人文員協會攝影組。
1958 年首次參加全港公開攝影比賽，連獲兩項首獎；同年又加入香港攝影學會，1961 年獲
該會高級會士名銜。

鍾氏早期以線條圖案配合人物創出風格，後期則以寫實作品名重中港。1989 年出版《從業
餘到職業——鍾文略攝影集》。1993 年假香港視覺藝術中心舉辦《香江歲月》個人攝影展。
1994 年在家鄉新會市舉辦《家鄉情》個人影展等。鍾氏九十年代在港設立文略影舍。

劉冠騰

六十年代中期開始鑽研攝影，並加入香港攝影學會，1971 年獲該會高級會士名銜。攝影作
風以寫實與畫意結合為主。劉氏九十年代經常應邀出任國際攝影沙龍評判及攝影會顧問。

劉 淇

香港攝影圈的活躍分子，六十年代從事新聞攝影工作。劉氏與各地攝影學會關係密切，本身
亦為多個攝影學會創辦人之一，獲頒贈不少學會的名銜。九十年代經常在報刊撰寫有關攝影
圈動態的文章。劉氏曾任亞洲影藝聯盟（F.A.P.A）會長。

顏震東

1950 年首次參加全港公開攝影比賽獲獎。1952 年加入香港攝影學會，1954 年在上環開設大華沖印社，1957 年與香港攝影家陳迹在中華總商會舉行首次攝影聯展，共展出 200 幀黑白作品。顏氏以黑房技術名重一時，長期在港授徒，九十年代其學生發起組成顏震東攝影同學會。著有《攝影取景術》、《沖晒放實例圖解》、《集錦放大理論和實踐》和《彩色暗室技術》等影藝叢書。

邱　良

1960 年學生時代開始學習攝影，早年經常參加公開攝影比賽，屢獲獎項。1965 年入國泰機構（電影公司），1970 年轉入邵氏製片廠工作。七十年代後期起從事攝影刊物編輯。數十年拍攝香港各階層生活，從未間斷。1992 年出版《爐峰故事——邱良攝影集》。1994 年出版《飛越童真——邱良攝影珍藏集》，同年並在香港藝術中心舉行個人攝影展。1995 年參與編著《昨夜星光》畫冊，由香港三聯書店出版。

茹　德

五十年代後期開始鑽研攝影，擅於黑房技術。早年愛好拍攝寫實題材，參加公開攝影比賽屢獲獎項。九十年除主理黑房工作外，並擔任攝影會顧問等職銜。